日本平面設計美學

和のデザイン

SendPoints──編著

U0006390

100 原點

JAPANESE GRAPHICS

Contents

前言 ——————————————— **004-007**

　　日本平面設計

　　日本平面設計美學

戰後四十年 ——————————— **008-023**

　　龜倉雄策

　　早川良雄

　　增田正

　　永井一正

　　田中一光

　　五十嵐威暢

　　福田繁雄

　　橫尾忠則

　　佐藤晃一

　　杉浦康平

　　淺葉克己

巔峰十年 ———————————— 024-029

齋藤誠

葛西薰

戶田正壽

松永真

原研哉

日式美學基礎 ———————————— 030-043

侘寂 wabi-sabi

傳統繪畫

漫畫

21 世紀案例 ———————————— 044-221

產品包裝

品牌形象

海報書封

商標設計

設計師索引 ———————————— 222-223

日本平面設計

始於製造的日本設計

日本傳統文化中對於縱橫線條和簡單幾何圖形的喜愛，是日本二戰的平面設計師對歐洲的構成主義有濃厚興趣的原因。

現在，日本的平面設計正試圖從長期的經濟低迷造就的低谷中走出來。稍微將話題追溯至 1950 年代，結合第二次世界大戰後經濟復興，日本的平面設計開始了較大的動作。告別之前那種一邊做著繪畫等副業一邊進行設計的時代，以龜倉雄策和早川良雄當時代表日本的設計師為首，成立了平面設計團體「日本宣傳美術會（簡稱日宣美）」。

「日宣美」每年公開招募設計作品，並進行展覽。自「日宣美展」開始，日本各地的專業人士和業餘愛好者開始以新時代職業「設計師」為目標，競相展示自己的作品。田中一光、永井一正、橫尾忠則等，日後支撐日本當代平面設計的設計師，均是從「日宣美」中誕生的。1954 年，繼承了包浩斯設計思想的桑澤洋子於東京成立「桑澤設計研究所」，開始在日本推廣歐洲現代設計教育體系。

廣村 正彰
Masaaki Hiromura
| 設計總監
| Hiromura Design Office

廣村正彰生於 1954 年日本愛知縣，1977 年進入田中一光工作室，1988 年創立自己的工作室 Hiromura Design Office。曾獲獎項包括：JAGDA（社團法人日本平面設計師協會）新人獎、第 9 屆紐約 ADC 國際年度展覽銀獎、CS 設計獎裝飾類金獎、SDA 鑽石獎、第 15 屆 CS 設計獎商標類金獎、2008 年 KU/KAN 獎和 Mainichi 設計獎、第 44 屆 SDA 大獎、2010 年 JCD 大獎和 Good Design Award 金獎，2012 至 2014 年均榮獲 SDA 大獎。

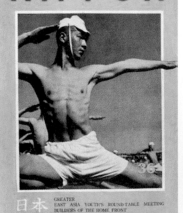

創立於 1933 年的「日本工房」，幾十年期間曾發行 36 冊的《NIPPON》雜誌，其前衛的平面設計內容和精緻的印刷效果在海內外皆備受矚目。

當時，日本所學習的設計主要為歐美風格。例如德國包浩斯、俄羅斯構成主義等。

雖然後來與美國的商業設計進行了融合，但也不可忽略在第二次世界大戰期間產生的日本現代設計。那就是龜倉雄策、河野鷹思、名取洋之助、土門拳等人參加的「日本工房」。「日本工房」在全球發行彰顯日本國威的雜誌《NIPPON》，其由優質的照片以及大膽的布局所構成。直接影響了日後日本平面設計的發展方向——簡單又不失豐富性的明快設計。與武士道精神相通的設計思想猶如地下水脈一樣繼承至現代。

如果進一步追溯日本的設計，可以聯繫到從江戶時代初期起就一脈相連的「琳派」。本阿彌光悦和俵屋宗達等人聯合創造出眾多優秀的工藝品，之後的尾形光琳、酒井抱一等人緊接其後。雖說是工藝品，但卻極具設計性。這些人可以說在當時就已經承擔著現代所謂的藝術總監的職責。

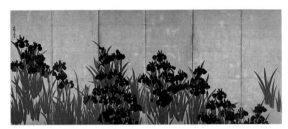

「簡潔而不簡單」是日本設計的特點。兼容並蓄多種知識、吸收各種力量以促使自身的表現是重要的手段。

日本作為一個海島型國家，80% 的國土為山林所覆蓋，為應對長期內戰和饑餓而孕育的手藝和智慧被創作者所繼承，進而與設計理念相結合，一直延續至今。

現代日本平面設計

1960 年，世界設計大會於東京舉行，這使日本的設計意識成為確確實實的存在。之後又分別在 1964 年舉辦東京奧運會、1970 年舉辦大阪萬博會。

1990年，日本的平面設計迎來巔峰。

第二次世界大戰結束後，日本在一片廢墟中重新開始建設，並在 1960 年代實現經濟的高速發展，一直持續到 1980 年代初期。在這期間日本平面設計依託經濟的強勁獲得了極大的發展，加上印刷技術的不斷進步和應用，在設計的表現手法上也有多樣化的呈現（在日本這種百花齊放的現象，被稱為「加拉巴哥化」（ガラパゴス化、Galapagosization），其中更是以齋藤誠、戶田正壽、井上嗣也等的海報設計為代表，極力避免繁複的說明性文字和多餘的重複，展現了極具衝擊性的視覺。

日本作為一個相對單一民族的國家，在語言、文化上都有高度的統一性。在這種環境之下，長期以來日本都透出互相理解的國民性，甚至誕生出眾多諸如「不說為妙」、「眉目傳情」等詞語。毋庸深入說明也可明白，即意味著更為觀念性的表現是可能的，這也是日式極簡設計特點的文化基礎之一。

進入 1990 年代之後，日本經濟進入大蕭條時期，但在這之後因為成熟的市場環境和意識，平面設計也一直在艱難中不斷發展壯大，並越來越被國際社會所認可。

2003 年，世界平面設計大會於名古屋舉行，整個會議主要是由原研哉、佐藤卓、福島治和我等人為中心組織推進，並確定這一屆會議主題為「資訊的美——VISUALOG」。

這個主題的確定是考慮了並非將平面設計作為單純的表面設計，而是透過呈現資訊的「本質」，從而可以體會事物本性部分的這一點。日本的平面設計現正處於蓄勢待發的狀態，長期艱苦而又迷茫的道路絕非是無用的，那是為面向新時代綻放所作的準備。並非 1990 年「加拉巴哥化」設計，而是始終從溫和而輕柔的表現當中，誕生出形象清晰的新型平面設計。從歐洲傳來的現代設計思維方式，在日本已經產生了變化，融入了日本的傳統文化精神，從而呈現出強烈的日式平面設計風格。日本的設計師終於可以滿懷自信地說：起源於日本。

日本平面設計美學

日本的平面設計當中，簡約、平面的構成居多，立體感少，具有純淨感和新鮮感。在本書眾多的平面設計之中，你是否也感覺到了那種共通的審美意識呢？

太刀川 瑛弼
Eisuke Tachikawa
| 設計總監
| NOSIGNER

作為一個設計戰略師，太刀川瑛弼在學生時期便創立了 NOSIGNER，並且不斷從多種學科中汲取知識和方法應用到設計中去。如今他帶領著 NOSIGNER，致力於透過設計活動不斷地推動社會的創新。他設計的作品涵蓋科技、教育、當地產業等，並且榮獲世界性的設計獎項，包括 DFA 設計獎、iF 設計獎、Pentawards 鉑金獎、SDA 大獎等。2014 年更被日本政府任命為「酷日本運動」推廣委員會的概念總監。除了設計師的身份，他還是熱心的教育者。透過以「設計的語法」為主題的工作坊，他啟發學生的設計天賦，給予學生建議，鼓勵他們創新。目前他在慶應大學的系統設計與管理研究院和法政大學任教。另外，他還被慶應大學科學與技術學院授予博士學位證書。

現代日本的平面設計，於 1960 年代受到歐洲活版印刷的影響，在這半個世紀中漸漸發展了起來。當下日本的平面設計，在受到歐美影響的同時，擁有世界上獨一無二的、具有自身風格和柔和感的獨立審美意識。而這種特別之處是從何而來的呢？這種獨特的平面審美意識，發端於「設計」一詞誕生前的文化。為了描述其根源，下面稍微提及一下日本的藝術和文化史。

日本是和中國相鄰的島國，自西元前 2 世紀起就受到大陸文化的影響而發展。而中國和日本之間隔著海，我認為這個海才是確立日本審美意識的決定性因素。

曾經，人們為了渡海而花費大量的時間與金錢。以 1200 年前的遣唐使節為代表，駛出船隻是非常困難的，無論是從日本派送物品，還是從中國接受物品，都是國家的一大事件。鑑於此，從中國送往日本的物品都是經過嚴格挑選的。中國送往奈良正倉院的寶物都如此精良，充分表明了，出於高運費的考慮，國家之間交往的贈品都經過嚴格的挑選，因此途經絲綢之路而傳到中國的物品和中國製造的物品當中，只有最好的東西才可能傳到日本。

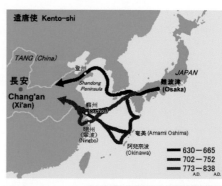

從日本派出的遣唐使在不同時期的航路

也就是說，海洋作為提高文化傳播品質的篩檢工具發揮著重要作用，日本如此幸運，即使數量很少，終究學習到了古代中國最好的藝術。看著這些美麗之物，日本憧憬著遙遠的中國，學習王羲之書法，將中國佛教和日本古代的自然信仰和神道互相融合，再進行重新詮釋進而發展文化。

日本獨有的平面審美意識萌芽於大約400年前的大航海時代。

　　在此之前一直在學習中國表現手法的日本藝術，相對於世界各國的背景下，開始追求有日本特色的獨立表現形式，從原本像中國水墨畫的層次表現，轉變為琳派及大和繪（日本的繪畫）為代表的沒有立體感的平坦式表現手法。在同一時期，日本還深受佛教思想的影響，在茶道、花道、戰國武將的飾品等的呈現上都追求簡樸時，高度抽象性的表現手法發展了起來。在當時，日本從草書中延伸出平假名，並開始使用漢字、片假名和平假名這 3 種字體。現在我們印象中的「美麗日本」，基本上都是發端於那個時期。而到了大約 300 年前的江戶時代，由於閉關鎖國，海外傳遞進來的資訊受到限制，因此大和繪式的平面審美意識得到極大的普及，這樣一來，浮世繪和碎花等的表現手法，最終在日本的平面審美中確立了其決定性的地位。

　　如果細看擁有這種平面審美意識的現代日本平面設計，仍可從中發現與日本美術共通的平面性。以少層次、構成明確、高度抽象性、簡潔的表現為好。另外，為了調和複雜地混合在一起的字體而誕生了眾多獨立的字體，尤為獨特的一點是，日本的設計會使用字體來表達感情。

桃山時代的日本，正是百花齊放，即將迎來日本文化的文藝復興。

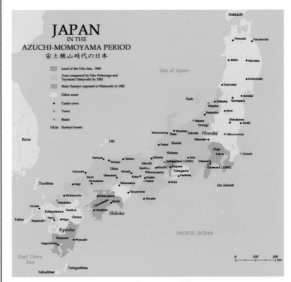

安土桃山時代的日本大名分佈圖，繪圖：Zakuragi

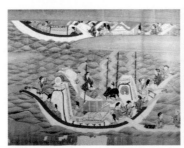

遣唐使

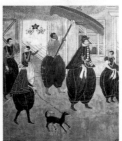

南蠻貿易時代，日本繪畫筆下的葡萄牙人

　　如果簡單地下個定義，可以說日本的平面設計是在「簡潔的直率」、「平面的構成美」、「抽象的造形」和「感情化的字體」之下發展起來的。這種日本平面美的特點，存活在日本平面設計當中。在今後亞洲設計和日本設計深入結合時，這種審美意識到底擁有如何的擴展性呢？如果您能在本書當中感受到其中的一鱗半爪，我將感到極為榮幸。

戰後四十年

008
|
023

「我認為視覺傳達設計是全人類共同的語言，
而且必定是這樣才對。」

「日本的平面設計要先達到世界基礎水準，在
此之上，才會產生出流著日本人血液的視覺表
現。傳統不單單是圖樣或者技術，它應該被提
升至精神層面。」

龜倉雄策（1915-1997）——日本現代設計之父

第二次世界大戰結束後，龜倉雄策全力以赴地推動日本的設計事業，憑藉著強大
的設計功底和號召力，他逐漸成長為日本現代設計的奠基人。

在他的促進下，日本設計界首先轉變了認為平面設計必須借助手工繪畫形式的陳
舊觀念，其次，認為平面設計與其他設計只屬於低下的手工藝職業的社會觀念也開始
歷經革新，設計行業終於樹立了特有的社會地位，日本設計的國際地位也開始穩步提
高。

日本現代平面設計

1950年代至今

戰後四十年

1950年代－1980年代

日本是一個具有悠久歷史的東方國家，日本設計與西方設計無論從傳統角度還是從民族的審美立場來說，都具有很大的區別。日本為了贏得國際市場，不得不大力發展其國際主義的、非日本化的設計，與此同時，日本的設計界也非常注意設計發展時如何保護傳統、民族性的部分，使國家民族的、傳統的精華，不至於因為經濟活動、國際貿易競爭而遭到破壞和損失。

日本的平面設計因此自然形成了針對海外和針對國內的兩大範疇：

凡是針對國外市場的設計，往往採用國際能夠認同的國際形象和國際平面設計方式，以爭取廣泛的瞭解。

而針對國內的平面設計，則依據傳統的方式，包括傳統的圖案、傳統的布局，特別是採用漢字作為設計的構思依據。
——節選自《世界平面設計史》第 16 章，王受之著

構成主義（Constructivism）
起源於俄國的藝術和建築流派，是對自主性藝術（Autonomous Art）的反動，強調藝術是可以構建的。對現代藝術的影響深遠而普遍，尤其是包浩斯（Bauhaus）和風格派運動（De Stijl movements）。

關鍵字：西方現代藝術、構成主義

第二次世界大戰結束後，因為經濟的發展以及社會意識形態的靠近，日本與歐美國家開始有了更多接觸與聯繫。同時日本設計界也對歐美現代主義設計有了更加全面的審視和瞭解。

其中構成主義對幾何結構的探索和處理，特別是對縱橫結構的分析和運用，對日本設計界的影響非常深遠。這主要源自於日本自身傳統美學體系中的理性和簡樸的基因，這兩大基因與構成主義有顯著的相通之處。而在日本的設計中構成主義的呈現更多是對稱的布局，而不是歐美構成主義的非對稱形式，這樣的差異也體現了東西方文化內在的差異性。

「中軸對稱」是日本傳統設計的元素之一

日本設計根據自身的原則和喜好，在吸收歐洲的構成主義設計理念的同時，進行了一些調整，囊括了一些簡化的象徵性圖案，比如花草、動物、植物紋樣等，這些內容日漸形成了日式的構成主義設計內涵。

2012，SIZUYAPAN，設計：VATEAU Studio

日本傳統文化中對於縱橫線條和簡單幾何圖形的偏好，使得日本平面設計師對歐洲的構成主義有著濃厚的興趣和更深刻的理解。

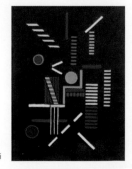

1934，Composition，設計：Henryk Berlewi

日本平面設計師 第一代

龜倉雄策

關鍵字：國際化、民族性

龜倉雄策的設計有著明顯的民族色彩，他強調日本設計應該在具有國際性視覺元素的同時，表現出日本民族的象徵性和文化性。被譽為是現代化和民族化結合的典範，代表作為 1964 年東京奧運會的系列視覺系統。

組織創立

日宣美（JAAC）

於 1951 年創立，全名為日本宣傳美術會（Japan Advertising Artists Club），自創立伊始便致力於全面促進日本的平面和工業設計，加強與國際的交流，從而成為日本設計界的核心組織。1970 年，日本大學學運如火如荼展開，日宣美成為批判目標，這個開創了日本平面設計史上黃金年代的組織被迫解散。

早川良雄

關鍵字：水粉、陰柔美

早川良雄擅長運用水彩、碳粉等材料來創作海報，創作手法既清透又柔和，帶有一股如夢如幻的韻味，各種隱喻的圖像間透露出淡淡的憂鬱和詩意，彷彿處處隱含著日本女性的陰柔美。

組織創立

增田正

關鍵字：攝影元素

為日本現代平面設計的重要奠基人之一，在日本平面設計的發展中占有主導地位。在設計上，強調借助色彩、形式的對比關係以突顯主題，是戰後日本平面設計界最早廣泛採用攝影作為設計形式和主題的代表人物。

創辦設計學院

Masuda Tadashi Design Institute

戰後日本的現代設計是有組織地發展起來的。

可以劃分為個人和行業自發組織，以及政府資助組織兩個方向。

永井一正

關鍵字：縱橫線條、傳統裝飾

永井一正擅長在簡單的縱橫線條之中找到合理的因素，輔之以攝影、插圖，創作出有聲有色的新平面作品。他的設計充滿了國際主義的氣息，這種設計手法的運用，實際上源自日本民間傳統裝飾元素。

田中一光

關鍵字：面與面的空間、傳統元素

田中一光的設計核心是面和空間的關係，運用網格系統使畫面展現高度次序性和工整性，充分展現出深厚國際主義風格的設計特點。同時他偏好使用顏色相近而明亮的幾何圖形，以及取材自日本傳統風景、戲劇場面、臉譜、書法、浮世繪等日本傳統元素。

五十嵐威暢

關鍵字：建築體字母

五十嵐威暢是日本致力於結合東西方設計的重要人物，也是字體設計最早獲得國際認可的日本平面設計師。他的代表性字體設計採用立體而縱向的排列方式，每個字母猶如三維立體的建築物，因此被稱為「建築體字母」。

國際主義風格（International Typographic Style）
國際主義平面設計風格的簡稱，也稱為瑞士風格（Swiss Style）。1920 年代在俄羅斯、荷蘭、德國萌芽，最終於 1950 年代在瑞士興起的一種平面設計風格。由於風格簡單明確，功能性強，很快便傳遍全世界，成為當時國際最流行的設計風格。這種風格往往採用網格作為設計基礎，字體、插畫、照片、商標等，採用非對稱式排列的方式，規範地設置在這個框架之中，呈現出明顯的縱橫結構。字體基本採用簡單明確的無飾線體，因而整體的平面效果顯得非常公式化和標準化。

日本平面設計師　第三代

關鍵字：正負空間、幽默感

福田繁雄與岡特‧蘭堡（Gunter Rambow）和西摩‧切瓦斯特（Seymour Chwast）並稱當代「世界三大平面設計師」，也被譽為「五位元一體的視覺創意大師」。早期從事漫畫創作的經歷，讓他的設計具有濃厚的幽默感，他常用正負、陰陽的手法，使畫面具有錯視的特徵，使作品獨具諷刺性和娛樂性。

福田繁雄

關鍵字：日式普普

橫尾忠則是日本最早把民俗藝術和現代藝術結合，並運用到平面設計的設計師。從 1960 年代中期開始，他用木刻式的黑白線稿設計插圖，顏色則參照攝影技術，採用平塗方式上色。所設計的海報等平面作品，一方面大量借鑒日本流傳廣泛的連環畫形式和江戶時期的浮世繪題材，獨具強烈的日本民俗藝術特色和世俗色彩；另一方面，圖形組合呈現超現實主義、達達主義藝術的特徵。兩相結合，奇妙融合之下，展示出特有的日式普普風格。

橫尾忠則

關鍵字：佛教禪宗傳統

佐藤晃一是在 20 世紀商業化設計熱潮中，最具文化內涵的平面設計師。他的海報設計具有寧靜悠遠、乾淨簡樸的禪意特徵。在設計中往往強調矛盾對立的兩方，如傳統與先鋒、東方與西方、明與暗等。對日本詩道的融會貫通使作品帶有詩的韻味，這對於重視隱喻性的日本文化來說，無疑是更受到喜愛和理解的設計風格。

佐藤晃一

關鍵字：設計界的哲學家

杉浦康平被譽為「亞洲圖像研究學者第一人」，是國際設計界公認的資訊設計建築師。他是日本戰後設計的核心人物之一，是現代書籍設計實驗的創始人。他提出的編輯設計理念改變了出版媒體的傳播方式，揭示了書籍設計的本質——「一本書不是停滯某一凝固時間的靜止生命，而應該是構造和指引周圍環境有生氣的元素」。

杉浦康平

關鍵字：字體研究

淺葉克己對亞洲字體及象形文字有濃厚的興趣，於 1987 年成立 Tokyo Type Directors Club，現任東京字體指導俱樂部（TDC）主席。曾對中國雲南地區保留下來的象形文字「東巴文字」作深入研究，其研究所得著作成書，暢銷海內外。多次於中國及美國舉辦巡迴展覽，展出象形文字等元素為主題的設計作品。

淺葉克己

戰後發展起來的日本現代平面設計，經過 40 年的發展，已形成非常成熟的體系。

四十年間，日本設計持續從西方文化與藝術中汲取養分，同時日本設計師並沒有對西方設計亦步亦趨，而是不斷地將東西方的文化藝術，透過設計進行融合。這也使得日本現代設計不斷獲得國際的承認，並形成自己的特色。更重要的是透過這種成功的探索，讓民族性的傳統元素得以重煥新生，並發揚光大。

普普藝術（Pop Art）

是流行藝術（Popular Art) 的簡稱。一般認為，普普藝術是從 1950 年代中後期興起，一群自稱「獨立團體」（Independent Group）的英國藝術家、批評家和建築師群體對於新興的都市大眾文化十分感興趣，對各種大眾消費品進行創作，並提出這一概念。1957 年，被稱為「英國普普藝術之父」的理查・漢彌爾頓（Richard William Hamilton）定義了普普藝術，即：「流行的（面向大眾而設計的）、轉瞬即逝的（短期方案）、可隨意消耗的（易忘的）、廉價的、批量生產的、年輕人的（以青年為目標）、詼諧風趣的、性感的、惡搞的、魅惑人的以及大企業」。

日本現代平面設計與禪宗佛教

日本現代平面設計會極其克制地使用文字說明，甚至標題也可有可無，主要透過畫面與受眾溝通。這種特點主要與日本的佛教傳統重視不可言傳，只可意會有很大的關係。

大概在 1953 至 1954 年間，世界市場掀起了一場針對日本產品的抵制浪潮，日本產品的出口幾近停歇。當時日本就此事諮詢聯合國，而得到的回覆是「日本需要獨創」，即設計出屬於自己的獨特產品。於是，日本政府召集了一批東京美術學校（現東京藝術大學）的畢業生並將他們分配到不同產業領域中，讓他們從事設計活動。事實上，日本在明治時期就成立了美術與工藝學校，這在一定程度上為戰後日本的設計教育高速發展奠定了堅實的基礎。

當時的日本各大學府都沒有設立獨立的設計學科，對西方設計的學習十分依賴於政府建立與支持的留學生制度。從 1950 年代起，日本出口貿易組織每年選派五、六名學生遠赴歐美學習設計，並且多次在國內舉辦高端設計研討活動。

1975 年，東京藝術大學設計科成立，設計專業正式從工藝專業中獨立出來，為一日本平面設計教育史上的里程碑。

自此，再加上政府的大力扶持，日本各個綜合大學紛紛設立設計專業，各類專門的設計學院也如雨後春筍般建立起來。

日本設計戰後復興運動大事年表

1950 年 「東京作家俱樂部」成立
次年，組織內以山名文夫、新井靜一郎、河野鷹思、龜倉雄策、原弘、今泉武治、高橋錦吉 7 人為召集人，開始籌備「日宣美」的創立工作。

1951 年 「日宣美」成立
日本戰後第一個全國性設計團體，其活動主體為「日宣美展」，創辦伊始主要展示團體設計師的海報作品，1953 年開始徵集作品，面向所有設計師，自此「日宣美展」和「新日本工業設計競賽」共同成為年輕設計師嶄露頭角的重要平台。會刊《JAAC》於 1955 年向全國會員發行。

1953 年 「全日本廣告聯盟」成立；「世界海報展」舉辦

1954 年 「GLOBIS 和 Bauhaus 展」舉辦

1955 年 「每日產業設計獎」（現「每日設計獎」）設立；「平面設計'55」展舉辦
「每日產業設計獎」由《每日新聞》所設，旨在激勵設計師透過設計振興日本產業，以挽回日本戰敗後社會百業蕭條的經濟頹勢。柳宗理、渡邊力、劍持勇等大師都曾獲得該獎項。1976 年後，「每日產業設計獎」正式更名為每日設計獎，獎項授予的範圍更加廣泛，亦脫離了產業範圍的限制。

1957 年 「Good Design Award」獎（簡稱 G-MARK）設立
該獎由當時的通商產業省（現在的經濟產業省）所設立，對設計原創性高的產品給予肯定獎勵，以激勵企業多開發屬於自有品牌的原創商品而不是抄襲模仿他牌。

1959 年 「21 日會」開辦
主要為年輕設計師舉辦的研究會，由龜倉雄策、原弘、杉浦康平、田中一光、永井一正、勝井三雄等設計師主持。

1960 年 「日本設計中心」（簡稱「NDC」）成立；「世界設計大會」（WoDeCo）舉辦
NDC 是由設計師鈴木松夫發起的職能組織，集結了一批最優秀的設計師、攝影師和文案作家，大大提升日本廣告設計的水準，促進日本企業的發展。

1964 年 第18屆奧運會在東京舉辦
這屆奧運會的視覺系統獲得了國際極高的讚譽，也使得國民切身地體會到設計對塑造國家形象的重要價值。

1969 年 「日本設計振興會」成立

日本平面設計學科水平名列前茅的大學

東京藝術大學

京都市立藝術大學

築波大學

女子美術大學

武藏野美術大學

多摩美術大學

金澤美術工藝大學

大阪藝術大學

九州藝術工科大學

神戶藝術工科大學

桑澤設計研究所

在推進日本平面設計發展的路上，政府和教育機構作用巨大，但以設計師為核心的行業組織最為功不可沒，有時甚至擔當了領導的角色。

藝術監督與設計：中野豪雄
程式設計：古堅真彥
寄贈紀念：
永井一正、田中一光、福田繁雄、石岡瑛子
2015

《武藏野美術大學和設計 V：1960 至 1980 年代的日本平面設計》

這是武藏野美術大學設計系列展覽中的第五個，旨在借助大學館藏的作品探索現代設計的歷史，本次展覽著重展示自 1960 至 1980 年代日本在經濟高速發展時期的平面設計作品。當時的印刷技術得到極大提高，使得風格的多樣化成為可能，設計師也成為受到社會認可的職業，參觀者在觀賞這些海報設計時，也可以感受到背後歷史的重量。

石岡瑛子（1932-2012）

生於日本東京，在東京國立藝術和音樂大學畢業後便開始了職業美術設計師的生涯。她最早從事廣告和印刷的美術設計，後來逐漸開始為戲劇和電影設計服裝。1980 年代，石岡瑛子將工作據點轉移至美國紐約並走向國際化，這時的她開始以「外界」的眼光看待日本，曾經束縛她的日本傳統文化，這時又為她提供了全新的思維空間，亦造就了「東西文化從容結合」的典型石岡風格。平面設計師出身的石岡瑛子在過往的幾十年裡成為屈指可數的世界級日籍藝術總監。

石岡瑛子的作品涉及面非常廣泛，包含攝影、電影、音樂錄影帶、服裝設計、廣告、平面傳媒。1985 年，她在電影《三島由紀夫：人間四幕》中擔任美術指導（Production Designer，負責影片服裝和背景效果的設計人），出色的表現為她贏得第 38 屆坎城影展最佳藝術貢獻獎（與本片的攝影師及配樂者共同獲得）的殊榮。1987 年以《Tutu》（爵士樂鼻祖 Miles Davis 的專輯，封面設計與知名攝影師 Irving Penn 合作）的美術設計，獲得第 29 屆葛萊美「最佳唱片包裝」獎。

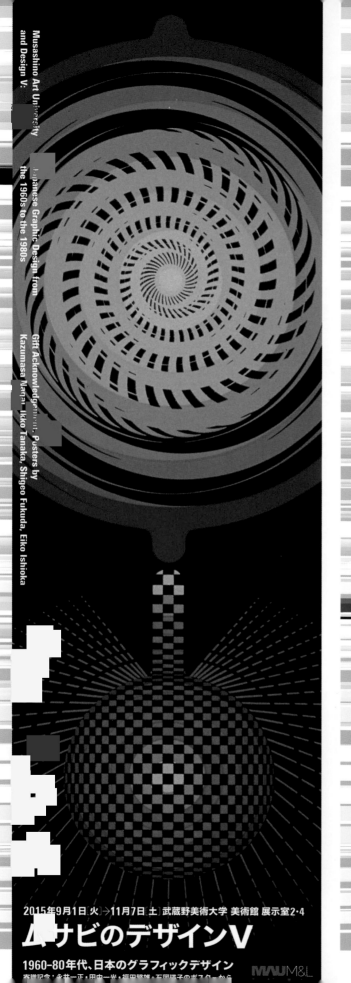

Musashino Art University
and Design V:

Japanese Graphic Design from
the 1960s to the 1980s

Gift Acknowledgement, Posters by
Kazumasa Nagai, Ikko Tanaka, Shigeo Fukuda, Eiko Ishioka

2015年9月1日［火］→11月7日［土］武蔵野美術大学 美術館 展示室2・4

ムサビのデザインⅤ

1960-80年代、日本のグラフィックデザイン

寄贈記念・永井一正・田中一光・福田繁雄・石岡瑛子のポスターから

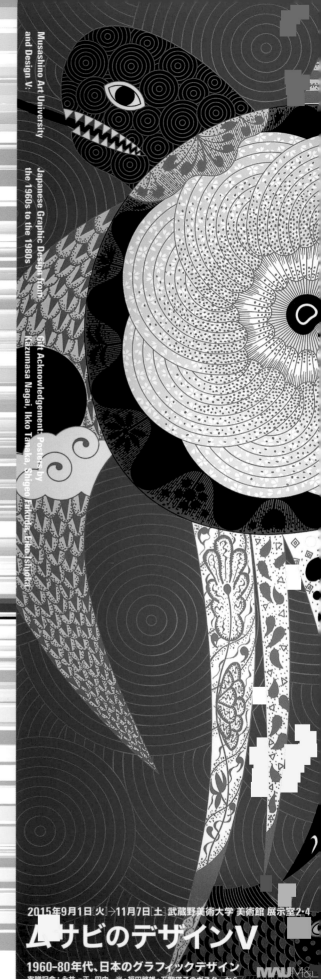

Musashino Art University
and Design V:

Japanese Graphic Design from
the 1960s to the 1980s

Gift Acknowledgement, Posters by
Kazumasa Nagai, Ikko Tanaka, Shigeo Fukuda, Eiko Ishioka

2015年9月1日［火］→11月7日［土］武蔵野美術大学 美術館 展示室2・4

ムサビのデザインⅤ

1960-80年代、日本のグラフィックデザイン

寄贈記念・永井一正・田中一光・福田繁雄・石岡瑛子のポスターから

永井一正

1988, Japan

1966, Growth - Life Science Library

藝術監督與設計：中野豪雄
程式設計：古堅真彥
寄贈紀念：
永井一正、田中一光、福田繁雄、石岡瑛子
2015

田中一光

1981, Nihon Buyo Series

1961, Kanze Noh Play

藝術監督與設計：中野豪雄
程式設計：古堅真彥
寄贈紀念：
永井一正、田中一光、福田繁雄、石岡瑛子
2015

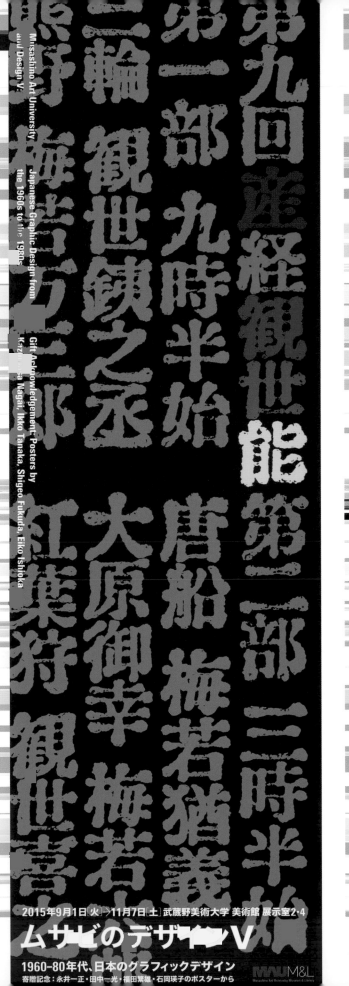

2015年9月1日[火]→11月7日[土] 武蔵野美術大学 美術館 展示室2・4

ムサビのデザインV

1960-80年代、日本のグラフィックデザイン
寄贈記念：永井一正・田中一光・福田繁雄・石岡瑛子のポスターから

2015年9月1日[火]→11月7日[土] 武蔵野美術大学 美術館 展示室2・4

ムサビのデザインV

1960-80年代、日本のグラフィックデザイン
寄贈記念：永井一正・田中一光・福田繁雄・石岡瑛子のポスターから

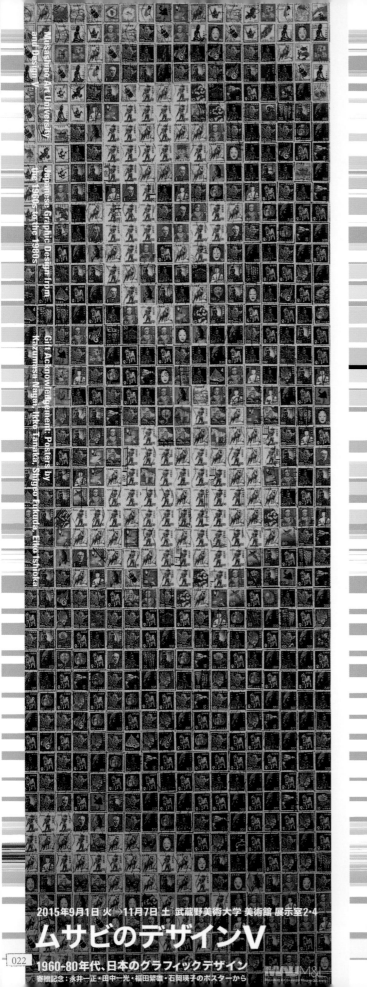

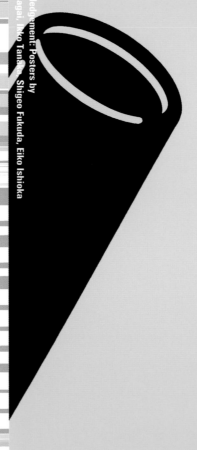

Musashino Art University
and Design V:

Japanese Graphic Design from
the 1960s to the 1980s

Gift Acknowledgement: Posters by
Kazumasa Nagai, Ikko Tanaka, Shigeo Fukuda, Eiko Ishioka

2015年9月1日［火］→11月7日［土］武蔵野美術大学 美術館 展示室2・4

ムサビのデザインV

1960-80年代、日本のグラフィックデザイン

寄贈記念：永井一正・田中一光・福田繁雄・石岡瑛子のポスターから

MAU M&L

Musashino Art University
and Design V:

Japanese Graphic Design from
the 1960s to the 1980s

Gift Acknowledgement: Posters by
Kazumasa Nagai, Ikko Tanaka, Shigeo Fukuda, Eiko Ishioka

2015年9月1日［火］→11月7日［土］武蔵野美術大学 美術館 展示室2・4

ムサビのデザインV

1960-80年代、日本のグラフィックデザイン

寄贈記念：永井一正・田中一光・福田繁雄・石岡瑛子のポスターから

MAU M&L

福田 繁雄

1945, Victory 1945

1984, Look 1

藝術監督與設計：中野豪雄
程式設計：古堅真彥
寄贈紀念：
永井一正，田中一光，福田繁雄，石岡瑛子
2015

巔峰十年

024
—
043

隨著日本經濟進入高速發展時期，甚至出現了與歐美抗衡的勢頭。日本現代平面設計從模仿到創新的道路也隨之進入一個嶄新的轉捩點：

從強調東西方的調和性，轉向強調民族文化藝術的自我性。

這奠定了日本平面設計在未來的發展，始終能夠保持獨創風格的基礎。

2013
151E
設計：DEE LIGHTS Studio
（見 p.50）

民族性在和式包裝設計上尤為明顯，從材質、工藝、商標、圖案到包裝結構，無不體現日本的文化藝術特徵。

設計的本體

「與其很傷感地留戀過去，不如尋一條新的路。」

1980 年代末至 1990 年代登上設計舞台的平面設計師，不僅是經歷過日本經濟大起大落的一代，也是經歷國際各種文化藝術思潮與民族傳統激烈碰撞、資訊技術突飛猛進的一代。在這樣的歷史背景下，除了具有叛逆精神外，他們對於當時的日本平面設計進行不斷的反思和探索。而這些思想活動，始終圍繞著「設計與人性」、「設計與生活」這兩大主題，也就是「設計與設計的本體——人的關係」。

巔峰時期
1990 年代

關鍵字：後現代主義思潮、數位技術的興起

隨著後現代主義思潮的興起，日本現代平面設計師開始嘗試打破以往平面藝術設計的權威和經典，試圖在新舊價值體系交替的時期，對現代平面設計做出全新的闡釋。

同時，數位技術的發展，尤其是 Macintosh，俗稱 Mac 電腦的低廉化，為平面設計帶來更加廣闊的想像空間，使得許多以往天馬行空的設計構思得以實現，平面設計的內容和形式趨於多元化與開放。

1980 年代中後期，因為泡沫經濟的形成，日本社會整體是浮躁的，這也導致日本設計界對「外觀」的注重程度甚至超越了「功能」。

關鍵字：平面設計的思想性

1990 年代初，日本「泡沫經濟」徹底破滅，引發一連串社會問題。日本的現代平面設計師們開始思考平面設計的社會責任，並對一些社會問題作出回應，希望以此影響民眾的觀念，為經濟復甦進行積極的探索。

這一時期的日本現代平面設計師，更關注「設計的本體」。

「怎麼設計」 ⟶ 「怎麼傳達」

這是一個從注重「設計技法」到注重「人文精神」的過渡過程。

關鍵字：設計與藝術的模糊化

世界招貼大師。

齋藤誠在設計中主動改變了人和文化環境互動的方式，極力縮減個人的平面藝術特質。作品極少使用文字說明，透過運用圖形，尤其是人體元素，展現出清晰而強烈的形象和藝術精神。作品中廣泛運用黑白對比、正負片以及拼貼攝影，模糊了平面藝術設計的商業性。其造形風格從靜態逐漸轉向動態，使得畫面空間更具有開放性的外張力。

齋藤誠

關鍵字：人文主義思考

時代的記錄者。

葛西薰的作品充滿了人文主義思考，處處散發著寧靜氣質。早年專注於版面和字體設計的經歷，讓他後來的作品非常強調細節和字體。在日本廣告業界蓬勃飛躍的十年間，作品涵蓋影視、書籍、空間及企業形象等設計領域。

葛西薰

關於平面設計的後現代主義

後現代主義最早是在 1970 年代初期在建築設計界出現的思潮，並對世界平面設計產生啟發、刺激和催化的作用。許多後現代風格的平面設計作品都具有建築圖紙的特徵，例如：含有具體意義的幾何圖形的組合，立體化的字體設計等，這在國際主義風格中是沒有的。

雖然基於現代主義，但「裝飾性」一直是後現代主義的核心。打破沉悶的理性主義設計限制，採用帶有強烈裝飾意圖的圖形紋樣、大膽狂放的色彩、各種各樣的字體進行自由輕鬆的編排，因此後現代主義風格的平面設計中都有著觀感強烈的內部形態。

1980 年代，美國、日本、法國等國家都處於經濟高度繁榮之中，豐富的物質世界催生了新一代消費者，他們被稱為「自我一代」（The "Me" generation），是後現代主義流行於平面設計領域的重要推手。華麗的色彩，精緻的裝飾，強烈的個人表現，這一切不僅迎合了他們的價值取向，還構成了泡沫經濟時期的日本（乃至世界）的平面設計的總體印象——「樂觀、幽默、自我」。

關鍵字：記錄稍縱即逝之物

戶田正壽是日本先鋒平面設計師之一，在日本和美國辦過超過二十場的個人藝術展覽。自 1960 年代初剛接觸藝術時，已對稍縱即逝之物有著濃厚的興趣。1970 年代中期之後，開始不斷探索藝術的載體，從而表現當代藝術家所關心的議題，比如人眼對真實的錯覺、不同媒介所呈現的視覺體驗、藝術的製作過程、藝術的本質、運動的重現和光影的本質等。所運用的材料簡單而根本——木材、水、光、生物，同時融合日本的傳統藝術，配合柔和的顏色，作品中規整的幾何圖形與嚴格的對稱關係，充滿著一種精緻的寧靜感。

戶田正壽

關鍵字：設計源於日常

由於早年物質匱乏的生活狀態，松永真充分感受到沉浸於大自然的快樂，對質樸而知足生活的懷念，令他著眼於平凡的生活細節。將節制的生活觀念融入至創作中，看似無意地撿拾日常生活中易於忽略的事物，不一味迎合客戶需求，帶著質疑的眼光，分析事物的本質價值，去除繁枝瑣葉，放大本質價值的資訊美感。這種對日常生活細緻而溫情的觀察與關懷，被歸結為「半徑三公尺的哲學觀」。

松永真

關鍵字：觸覺、再設計、空靈

原研哉是日本中生代國際設計大師之一，設計理念和風格根植於他獨特的生活視野之中，敏銳地從日常生活中發掘設計靈感。在把握藝術整體性的基礎上，把「視、聽、觸、嗅、味」五感和日本禪意精神融入設計之中。在平面和產品設計方面，他注重對消費欲望的引導，強調傳統文化習俗、設計經驗、現代設計與日常生活的銜接，有機運用象徵性符號，表現出獨特的空靈境界。

原研哉

日式美學基礎

一

侘寂

わび－さび

Wabi - Sabi

唯心的美學

侂寂（Wabi－Sabi），這是個難以用理性詞彙概括的美學概念。

日本人一直刻意迴避對「Wabi-Sabi」作出明確定義，一是因為這個美學的發展是建立在禪學基礎上，而禪學中，比起使用語言文字闡明意思，更講求「意會」；二是因為作為家元制企業文化的一部分，「Wabi-Sabi」概念中體現的片面之貌能產生一種神祕感，這是一個很好的行銷誘餌，不便言明；三是一直缺乏相關書籍可以參考。儘管難以用語言文字準確地定義「Wabi-Sabi」，但這一傳統美學概念早已深深植根於日本文化的骨髓之中。

關鍵字：禪宗、詩學傾向

侂寂的哲學、精神、道德原則起源於人們對自然乃至宇宙的思考，發展過程中深受中國道家和禪宗文化的影響；傳達出的空寂境界和極簡形態，則源自於中國詩詞和水墨畫。

這原本是個具有陰鬱沮喪意味的負面詞彙。大約在 14 世紀，一些隱士和苦行者在清貧獨居中探索禪學，那種自然的生活方式逐漸被認可，甚至被認為是一種獲得豐富精神生命的途徑，在這過程中還能培養人對日常細節和簡樸之物的鑑賞能力，這樣的詩學傾向使侂寂的含義開始轉向積極正面。

侂寂的哲學、精神

	侂寂	現代主義
相似性	均是針對當時主流的反動能量	
	抽象的非再現之美	
	具有易於辨識的表面特徵的現代主義	
	講求精煉、無瑕疵，侂寂則質樸和不完美是美。	
差異性	直觀性	理性與邏輯性
	溫暖	冷酷
	感悟為主	功能為主
	要求增加感官訊息接受模棱兩可	要求減少感官訊息不容許模棱兩可
	朦朧模糊的性狀與邊緣	形象精準鮮明
		以幾何直線為主

侂寂（Wabi－Sabi）
這實際上是一個複合詞，拆分開來的「Wabi」和「Sabi」各有不同的含義。「Wabi」指一種出世離群、索居禪林的生活方式，是對自身和哲學的思考與反省，詞源中有空間性的意味，如形容天然材料（竹子、稻草、泥土等）替簡潔安靜環境融入的質樸美。「Sabi」意為「寒」、「貧」以及「凋零」，常指藝術和文學等事物，暗含一種向他人傳遞思想的趨向，常用於與時間有關的語境中，如形容在時間的潤澤中，價值和美得到提升的物品。

家元制
自 18 世紀起，日本以家族集團為單位，金字塔形式地經營諸如茶道、花道、書道等藝術，每個集團當家做主的，就被稱為「家元」。其主要的典籍文本、手工藝品的製作工藝和學術研究等資源，都高度掌握在以家元為中心的家族手中，不予對外傳播和教授。

千利休
（1522-1591）

被譽為「日本茶聖」，與今井宗久、津田宗及合稱「天下三宗匠」。

在茶道大家千利休的引領下，這股美學風潮在日本達到了頂峰，亦因如此，最初始、最完整的體現在於茶道，之後蔓延至花道、香道、詩道等傳統領域。

現在，這一美學知覺已滲透到日本人生活中的各個層面，甚至塑造了日本整個商業社會的氣質和面貌。

<div>

去掉所有不必要的。

削弱至本質，但不要剝離它的韻；保持乾淨純潔，但不要剝奪生命力。

—李歐納·科仁，
《Wabi-Sabi：給設計者、生活家的日式美學基礎》

</div>

大道至簡，大象無形。

在每個日本人心中，都存在一種追求「本真」和「純淨」生活的美學觀念。

以 Takao Minamidate 為武藏野美術大學創作的海報系列為例。設計的主要概念是展現顏色本身的美。橢圓狀的色塊在邊緣處呈現漸變的效果，呈現出一種純淨而靜謐的色彩之美。

2012，武藏野美術大學，設計：Takao Minamidate（見 p.152）

關鍵字：日式簡約風格

同樣被譽為「美的設計」，日本設計的簡約與西方設計的簡約，雖然視覺上時而令人混淆，但透過了解背後各自的起源與理念，是不難區分二者的。雖然同被冠以「極簡」的標籤，宜家居和無印良品的店面卻會給顧客全然不同的感官體驗。這種從理念到視覺表現的差異，在平面設計上亦有相當的體現。

比起將特定資訊透過視覺形式傳遞給觀眾，這種直接明瞭的手段，以寂為基礎的日式平面設計，更看重透過聯想性的畫面，去引導觀眾用「心」領悟其內涵。

差異性	表達	畫面	印象	起源	
素淨	內斂（這樣就好）	白 大面積的留白	虛空	禪宗思想 物質匱乏	日本
鮮明	外向（這樣很好）	以跳躍的色彩帶動畫面	簡單	發達的現代工業	西方

INFORMATION → EXFORMATION

Exformation（隱含資訊）

這是由丹麥作家托·諾雷特雷德斯在其著作《The User Illusion》中合成的新詞，意為「在我們說任何東西之前或當時，一切我們實際上沒有說出來但又存在於腦海中的資訊」。原研哉在《設計中的設計》一書中提到，如今的傳播媒介日新月異，每個被處理成資訊的事件和現象密集而高速地傳送到每個人的面前，在接觸這些資訊的過程中，人們不斷地把未知的世界替換成已知。未知能讓人的頭腦保持活躍，相對的已知則不會激發人的創造力和想像力，然而我們卻熱切地將世界變成已知。

無印良品（MUJI）——「沒有印上品牌商標的好物品」

無印良品原是 1980 年日本西友公司的自有品牌。1980 年代初期，日本的設計主流是以視覺強化品牌標識，借助有效的裝飾來加強品牌差異，但當時時任西友株式會社總裁的堤清二卻覺得市場過於色彩喧囂，於是提出了「反品牌」的想法。他召集了幾位知名的設計師摯友，如田中一光、小池一子、天野勝和杉本貫志等人溝通交流，最後在西友百貨當中，開設了第一家無印良品。2002 年，田中一光離世後，原研哉作為日本中生代設計師的代表人物，接任無印良品的藝術總監。

由於資訊的供應已經超量了，達到了我們已無法確知的程度，知識不再作為一種激發思考的媒介起作用，而淤積的資訊就像沒有發芽的種子，被降到一種模糊的狀態，說不清它們是死了還是活著。

——原研哉，《設計中的設計｜全本》第八章

對抗資訊碎片的超載，這大概是成為日本平面設計主流的現代意義之一。

茶道物語
——千利休的兩疊榻榻米

在師傅武野紹鷗死後，千利休將其遺產——「侘茶」的藝術發展到了無人能及的境界，成為茶道的一代宗師，並擔任當時最高權力者豐臣秀吉的「茶頭」，不僅在茶道上指導主人，同時亦以商界首腦的身份介入政治。豐臣秀吉是個政治才能出眾但品味庸俗的人，他喜好豪華奢侈的事物，因此千利休雖然為他設計了華麗的「黃金茶室」，但在千利休的心中真正的茶室應該是樸素甚至是簡陋的。他把原來六疊榻榻米的茶室改為四疊半，後來又改為兩疊，改小的茶室反映的正是茶道之禪的內斂特質。

茶室之門，矮而小，如狗洞，人必須低頭彎腰，匍匐而進。千利休認為，茶室之內，所有人都應該摒棄世俗身份，因此武士必須卸下佩刀置於室外，為官者須去冠而入。茶室裡暗淡的光線，小得只夠人枯坐的空間，使人心境平和，真正的茶道也就在此刻開始發酵。

茶頭
指禪宗始祖靈前獻茶或煮茶待客的役僧。《敕修清規•新首座特為後堂大眾茶》中有文記載道：「呈納狀訖，受特為人，令本寮茶頭遞付供頭，貼僧堂前下間。」

榻榻米
「疊席」的現代漢語音譯，是日本傳統建築——和室最常採用的一種家具，同時榻榻米的塊數亦是用來計算面積的單位，一塊稱為一疊。通常茶室是四疊半（6.97平方公尺），而文中的「兩疊」，只相當於3.24平方公尺。

繪 畫

日本傳統繪畫
現代漫畫

日本的現代平面設計，在學習西方的同時融會了大量的日本傳統文化元素，風格既國際化又有獨特的日本風味。這些傳統文化因素當中，繪畫藝術的影響尤為深遠，甚至突破了國土的界限，在世紀之交，進入當時占據設計藝術領域主導地位的西方世界，掀起了一場新藝術運動（Art Nouveau）。

時間往前推移至 19 世紀中期，歐洲從日本進口茶葉，由於日本茶葉的包裝紙上印有浮世繪版畫圖案，以此為契機，這種藝術風格開始席捲歐洲大陸，影響了當時包括梵谷、馬奈、羅特列克等印象派畫家，後來更在當時的歐洲社會刮起了和風熱潮，即「日本主義」。

日本主義（Japonaiserie）

印象派晚期的代表畫家梵谷，可能是著名畫家中受浮世繪影響最深的人，他甚至創造了「日本主義」（Japonaiserie）一詞來形容日本藝術影響力之大。梵谷曾臨摹過多幅浮世繪畫作，並將浮世繪的美術元素融入到他的作品中，名作《星夜》中的渦卷圖案即被認為參考了葛飾北齋的《神奈川衝浪裏》的波浪元素。

根據史實記載，日本以觀賞為目的的繪畫最初衍生自中國唐朝（這個時期的日本繪畫亦被稱作「唐繪」），因此風格上並沒有明顯的和式特徵。

自 894 年（平安時代）起，日本廢除了遣唐使制度，象徵日本自中國唐朝文化的束縛中逐漸脫離，大和繪就在這樣的背景下誕生了。

18 世紀的江戶時代，在德川幕府的統治下，日本國內政治穩定，經濟得到長足進步，城市商業的版圖愈漸深化，市民階級文化活動變得豐富多彩，描繪社會風情的浮世繪便應運而生，彩色版畫的出現以及批量製作的低廉成本，更將其發展推向巔峰。

事實上，日本傳統繪畫並不只局限於大和繪與浮世繪。在明治維新時期，代表一切使用傳統日本畫的技法、材料、慣例，具有日本風格的繪畫作品，出現了一個相對「西洋畫」的概念。其中也包括了京都圓山四條等立足傳統，兼用西法的畫派，這一派別的發展和傳承更著重於藝術領域，故此不贅述。

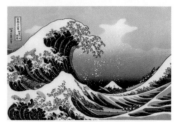

1832 年，《神奈川衝浪裏》，葛飾北齋

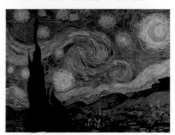

1980 年，《星夜》（De sterrennacht），梵谷，紐約現代藝術博物館藏

狩野派

是以親子、兄弟等血緣關係為主軸的職業畫家集團。由於長期服務於宮廷，得到皇室的支持，近 400 年間一直占據畫壇中心地位。狩野派的畫風雖在題材和用墨技巧方面借鑒中國繪畫，但實際表達方式卻表現出明顯的日本式趨向。狩野派的屏風畫擅於利用明暗配合以及純粹的裝飾元素，粗獷的畫風，明快的線條，均與中國繪畫有著明顯的區別，在日本美術界影響深遠，獨樹一幟。

宗達光琳派

亦稱作「光琳派」、「琳派」，是 17 至 18 世紀的日本裝飾畫派。由本阿彌光悅和俵屋宗達始創，尾形光琳和乾山兄弟發揚光大，酒井抱一、鈴木其一等人在江戶正式確立，同樣在日本美術史上佔有重要位置。

宗達光琳派以大和繪的繪畫傳統為基礎，追求純粹的日本趣味和裝飾。主要特色是以金銀箔作背景，大膽的構圖，透過反覆使用型紙所創作的圖案，「溜込」的技法等，題材多為花草樹木，也有物語繪形式的人物畫、鳥獸畫、山水畫、佛畫等。

2014，Ninigi，設計：Estudio Yey
上圖作品採用大和繪風格創作了餐廳室內牆飾。（見p.118）

2012，MICCHAN，設計：IC4DESIGN
下圖作品參考浮世繪風格，融合現代插畫手段，以此創作了品牌形象。（見p.132）

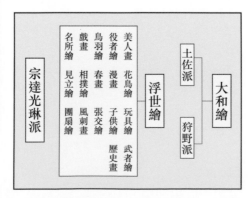

宗達光琳派	名所繪	戲畫	鳥羽繪	役者繪	美人畫	
	見立繪	相撲繪	春畫	漫畫	花鳥繪	浮世繪 土佐派
	團扇繪		張交繪	子供繪	玩具繪	狩野派 大和繪
			風刺畫	歷史畫	武者繪	

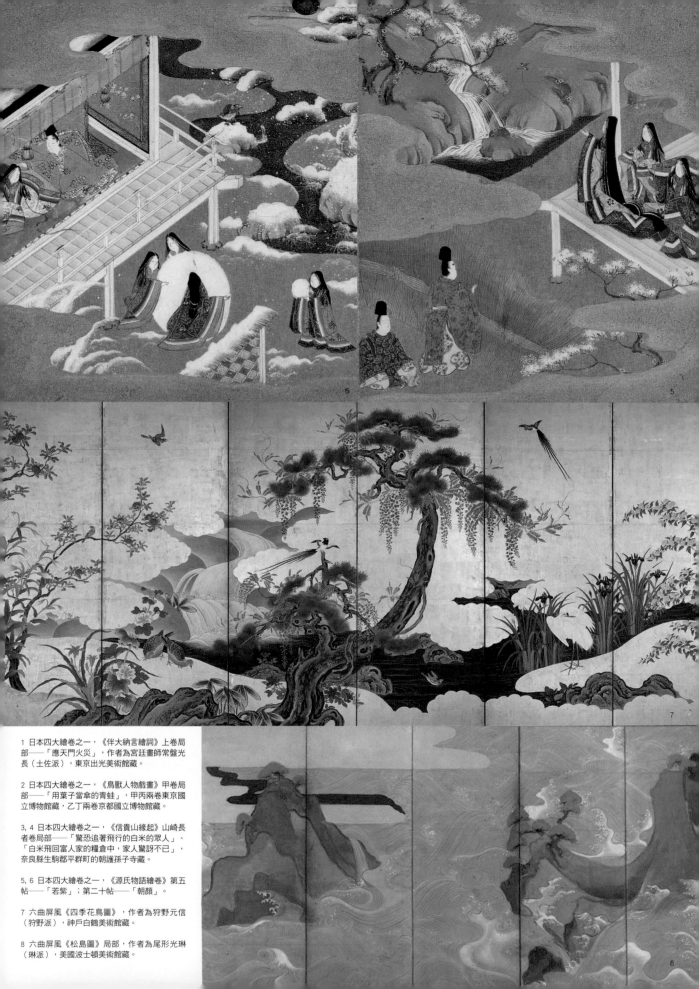

1 日本四大繪卷之一，《伴大納言繪詞》上卷局部——「應天門火災」，作者為宮廷畫師常盤光長（土佐派），東京出光美術館藏。

2 日本四大繪卷之一，《鳥獸人物戲畫》甲卷局部——「用葉子當傘的青蛙」，甲丙兩卷東京國立博物館藏，乙丁兩卷京都國立博物館藏。

3, 4 日本四大繪卷之一，《信貴山緣起》山崎長者卷局部——「驚恐追著飛行的白米的眾人」、「白米飛回富人家的糧倉中，家人驚訝不已」，奈良縣生駒郡平群町的朝護孫子寺藏。

5, 6 日本四大繪卷之一，《源氏物語繪卷》第五帖——「若紫」；第二十帖——「朝顏」。

7 六曲屏風《四季花鳥圖》，作者為狩野元信（狩野派），神戶白鶴美術館藏。

8 六曲屏風《松島圖》局部，作者為尾形光琳（琳派），美國波士頓美術館藏。

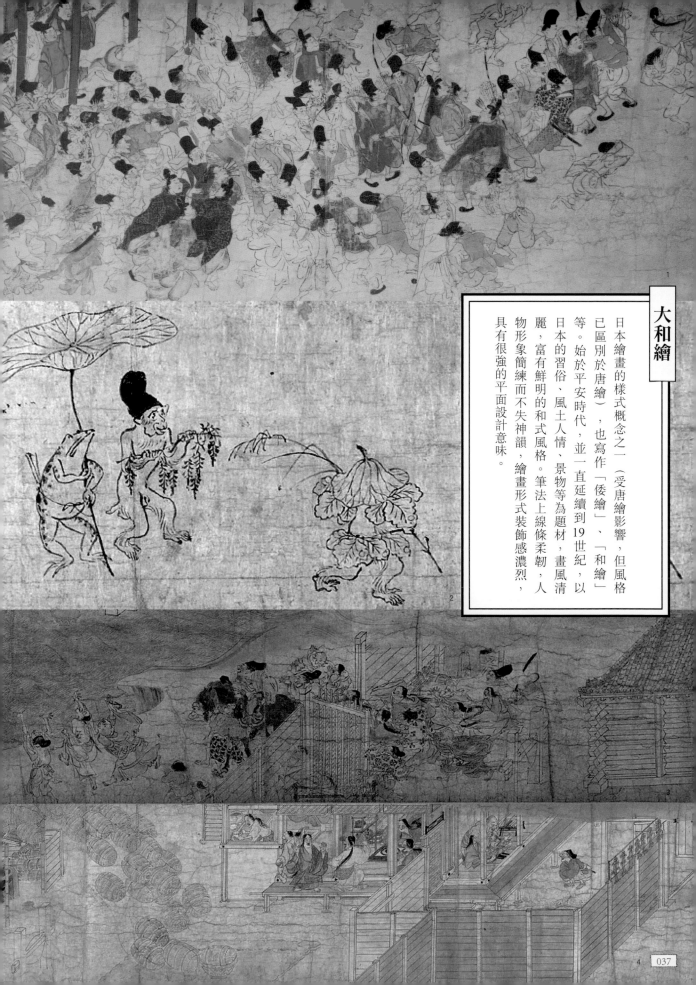

大和繪

日本繪畫的樣式概念之一（受唐繪影響，但風格已區別於唐繪），也寫作「倭繪」、「和繪」等。始於平安時代，並一直延續到19世紀，以日本的習俗、風土人情、景物等為題材，畫風清麗，富有鮮明的和式風格。筆法上線條柔韌，人物形象簡練而不失神韻，繪畫形式裝飾感濃烈，具有很強的平面設計意味。

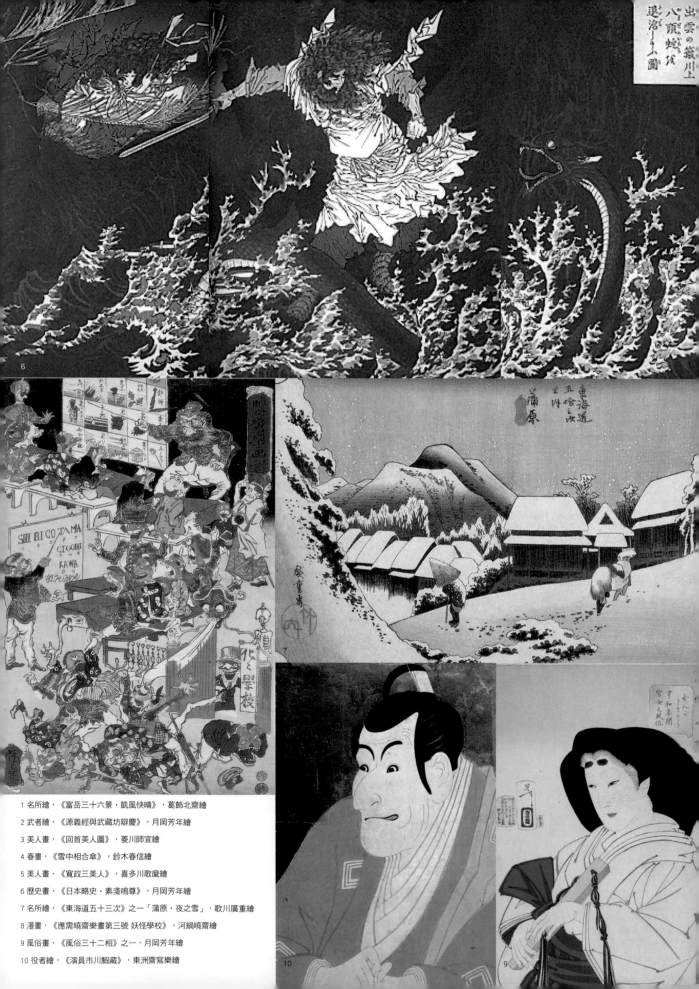

1 名所繪，《富嶽三十六景・凱風快晴》，葛飾北齋繪

2 武者繪，《源義經與武藏坊辯慶》，月岡芳年繪

3 美人畫，《回首美人圖》，菱川師宣繪

4 春畫，《雪中相合傘》，鈴木春信繪

5 美人畫，《寬政三美人》，喜多川歌麿繪

6 歷史畫，《日本略史・素戔嗚尊》，月岡芳年繪

7 名所繪，《東海道五十三次》之一「蒲原・夜之雪」，歌川廣重繪

8 漫畫，《應需曉齋樂畫第三號 妖怪學校》，河鍋曉齋繪

9 風俗畫，《風俗三十二相》之一，月岡芳年繪

10 役者繪，《演員市川鰕藏》，東洲齋寫樂繪

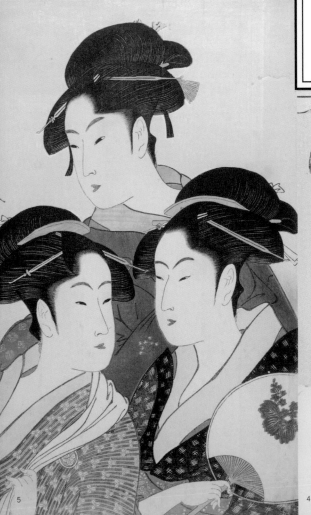

芳年武者无类
九郎判官源義經
武藏坊辨慶

芳年
［兼光］

冨嶽三十六景
凱風快晴
北齋改為一筆

浮世繪

「浮世」，即「現世」，是指當時人們所處的社會環境，浮世繪就是描繪世間風情的畫作。形式上，浮世繪具有很強的裝飾意味，經常用在華貴的建築壁畫以及室內屏風上。內容上，具有濃郁的本土氣息，尤其擅長表現女性柔美，經常描繪四季風景和各地名勝等。所使用的技巧極為寫實，完整反映了當時的社會風氣和民俗。其題材之廣泛，囊括了社會時事、民間傳說、歷史掌故、戲曲場景和古典名著，有些畫家專門描繪婦女生活，記錄戰爭事件，又或抒寫山川景物，幾乎可以說是記錄江戶時代人民生活的百科全書。

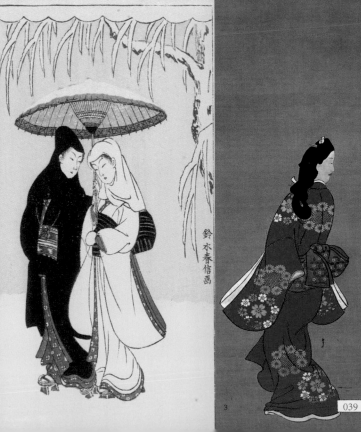

鈴水春信畫

日本漫畫

最早可追溯至 12 世紀的戲畫，明治時期在本土得到了一次黃金發展機遇後，直至 1915 年，日本漫畫家岡本一平創立了東京漫畫會（即後來的日本漫畫會）才再次得到發展，然而第二次世界大戰後，日本漫畫不可避免地止步不前。戰後，隨著《Nakayoshi》、《週刊少年 Sunday》、《週刊少年 Magazine》以及《週刊少年 Jump》相繼創刊，日本漫畫界日益復甦，湧現了一大批如手塚治虫、石森章太郎、赤塚不二夫和藤子不二雄等舉足輕重的漫畫家。被譽為當代「世界三大平面設計師」之一的福田繁雄，早期也曾從事漫畫創作行業，這一經歷對他後來的平面設計事業影響深遠。

日本漫畫八百年

　　日本漫畫，自平安時代的《鳥獸人物戲畫》算起，已走過八百餘年，從古代的手繪，到近代的木刻版畫，再到現代的數位印刷，不論創作如何受時代的影響而起伏，載體和技法如何演變，其滑稽、詼諧、譏諷和異想天開的本質依舊不變。

日本最古老的漫畫 —《鳥獸人物戲畫》

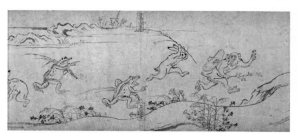

追逐小偷猴子的兔子和青蛙（甲卷）

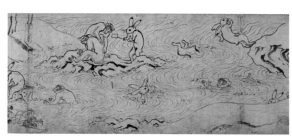

入浴的動物（甲卷）

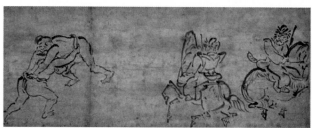

從事相撲的男子和旁觀者（丁卷）

日本現代漫畫之祖 —《北齋漫畫》

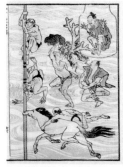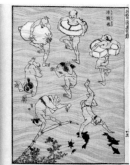

在《北齋漫畫》可以看到二格、三格直到四格形式的畫，為後來的四格漫畫定下了基礎模式。

鳥獸人物戲畫
簡稱為鳥獸戲畫，是京都高山寺代相傳的繪卷，全卷共分甲、乙、丙、丁四卷，是日本文化財保護法指定的國寶。內容反映當時的社會，以諷刺畫的形式描繪動物和人，是日本戲畫（諷刺畫）的集大成之作。特別是其中的甲卷，將兔子、青蛙、猴子以擬人化的方式描繪，是最有名的一卷。由於鳥獸戲畫中所使用的繪畫手法，與現代的日本漫畫手法有大量的相似之處，因此鳥獸戲畫也常被稱為日本最古老的漫畫。

北齋漫畫
文化 11 年（1814 年），日本江戶時代的浮世繪畫師葛飾北齋的畫號為「戴斗」，首次出版了繪本畫集，全 15 篇，約四千幅圖，彩色折繪本，由三種顏色（黑色、灰色、膚色）印刷。北齋漫畫從分格、分鏡到旁白設置都非常通俗化，人物動作和表情的描繪皆細膩到位，因此常作為典範式的繪畫教材，同時也受到當時市民的追捧。漫畫設計的題材包括市井百態、山水鳥獸、神佛妖怪等，技法的運用甚至涉及西方的透視法。

日本漫畫真正邁向產業化可以追溯到二戰後期。從 1950 年代開始逐漸成為日本的主要出版物，演化至今，憑藉著多樣豐富的題材和品類，異軍突起的創新精神，企業化的經營模式，將這股創意風潮逐漸擴展到全世界，現在只要談起漫畫，大部分的人都會想到日本。

在商業平面設計中，以漫畫形式或形象創作的作品往往因詼諧有趣的內容和親切感而深受觀眾喜愛。

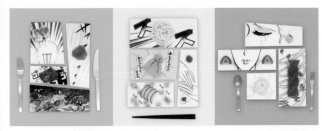

2011, Manga Plates, 設計：Mika Tsutai
作品在形式上將漫畫的繪畫和版式風格轉移到餐具設計當中，設計內容與食物虛實結合，相得益彰，形成了十分有趣的畫面，成套的餐具甚至表現了一段故事，人們在進餐的同時猶如在閱讀一本漫畫。（見p.88）

2013, World Table Tennis Championships, 設計：Yuri Uenishi
作品中利用漫畫技法表現了 1990 年代國中男子乒乓球社所發生的一連串趣味橫生的故事，誇張的露鼻孔、露牙齦和放屁等詼諧、異想天開的二次元畫面，使整個設計充滿趣味，亦體現了熱血和飽含衝勁的體育精神。（見p.158）

日本現代漫畫的讀取順序
日本漫畫基本由格、背景、人物、對話氣球、擬聲詞、漫符、台詞和其他技法構成。無論是漫畫的格、對白、旁白還是擬聲詞，其閱讀的順序一般是從上往下，從右至左。這樣的讀取順序和傳統日語的文字排布順序是一致的。

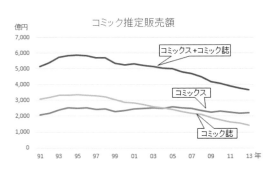

資料來源：《2014 出版指標年報》，日本出版科學研究所 http://www.ajpea.or.jp

在世界範圍內，相對於大眾文學、流行音樂這些主流文化而言，漫畫時常被歸入次文化範疇。

日本漫畫全盛時期（1990 年代）的銷售份額占據了近一半的出版市場額度。雖然近年漫畫發行量呈下滑趨勢，但據《2014 出版指標年報》漫畫發行量資料圖可知，單行本銷售量走勢平穩，意味著受眾基數仍十分龐大和穩定。畢竟，自 1950 年代起漫畫就一直是日本青少年的主要課外讀本。

漫畫期刊是日本漫畫出版的主體，較有影響的漫畫期刊有 40 多種，其中週刊有 13 種，半月刊（雙週刊）有 10 種，月刊有 20 餘種。如果按每期發行量計算，排名在前十四位的漫畫期刊發行量均已超越了 100 萬份。

次文化
與「主流文化」相對，通常是指一種被相對少數的人群所推崇的新興文化。而新興文化能否成為流行文化則取決於媒體曝光率的大小，並非所有的新興文化都能得到傳媒的有效宣傳，因此不少小眾文化都只能小範圍傳播，成為少數人的狂歡。1970 年代興起的電視動畫也曾一度被視為兒童的娛樂，此觀念如此深入人心，以致電視動畫還受到不同程度的歧視，但在 1970 年代中後期，這一偏見因《宇宙戰艦大和號》、《魯邦三世》及《機動戰士鋼彈》等高齡層次作品的成功而逐漸消除。

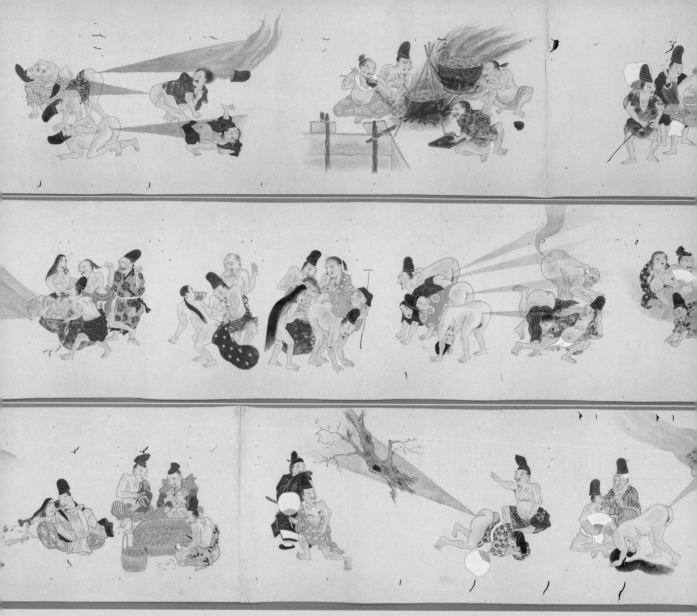

《屁合戰》繪卷，紙本彩色，尺寸：29.6 cm × 1003.1 cm（11.7 英寸 × 394.9 英寸），早稻田大學圖書館藏。現已被數位化（http://wine.wul.waseda.ac.jp），檢索號：チ 04 01029。

日式幽默
——《屁合戰》繪卷

屁合戰（或放屁合戰），指的是日本繪卷中以放屁為題材的一種畫作。

歷史上最早的《屁合戰》繪卷，是1110年至1125年由鳥羽僧正（一說為同時代的繪佛師定智）創作的「勝繪」。早稻田大學圖書館所收藏的《屁合戰》繪卷，是世界上最知名的一幅。該繪卷由一名或多名未知藝術家在江戶時代末期創作。根據該繪卷卷末的題字，這幅畫是根據菱川師信（菱川師宣的門人）於延寶八年（1680年）繪製的古畫，於弘化三年（1846年）增補製作的，卷末有「福山畫師六十九翁 相覽」的字樣。

雖然這幅繪卷描繪了各種各樣的情境，但整幅繪卷的人物幾乎都在做一件奇怪而獨特的事情，即至少有一名角色將其臀部對準其他角色，進行一場名副其實的放屁較量。

英國 The Daily Mail 評論此畫是對德川幕府時代，日本人的「對外國人的不信任感」和「對基督教徒的殘酷迫害政策」的深刻諷刺，亦有人認為其創作意圖是強調日本在政治上和在社會上的改變。

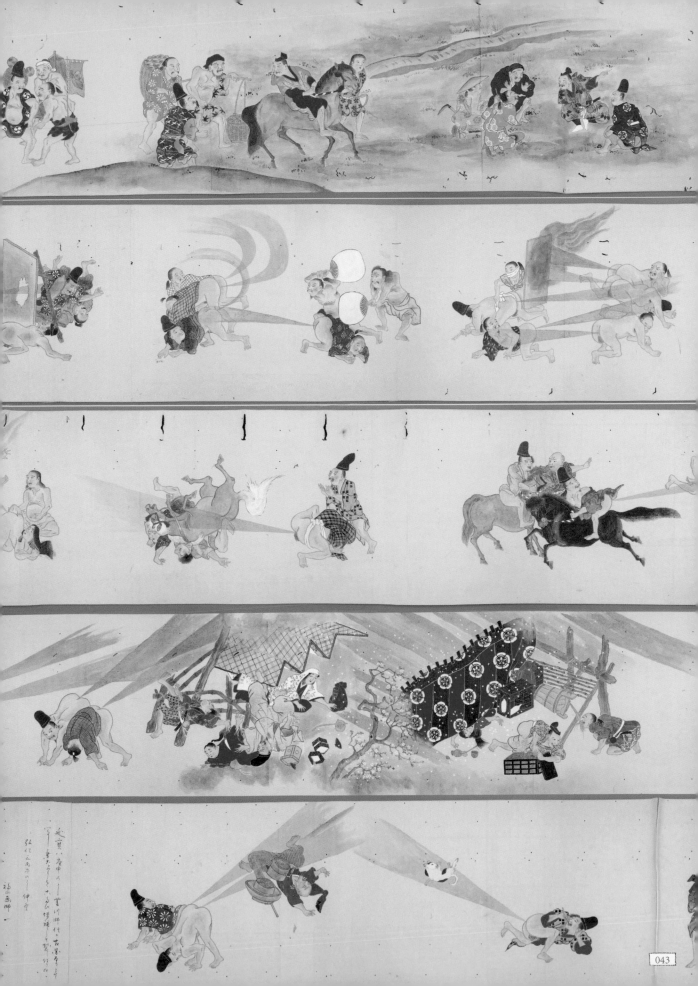

21世紀案例

引文：設計的使命及責任

我感覺自己在這幾年間對「設計」的意識一點點地發生了改變。因為接觸到某個工作，這個契機使我開始思考「設計」的使命、力量和責任……

川上 惠莉子

JAGDA 協會成員。2013 年 JAGDA 獎、2015 年 ADC 獎、2016 年 JAGDA 新人獎獲得者。

產品包裝

作品 046 / 105

引文：極簡——最小的表現，最大的感動

我相信設計擁有一種能力，能傳達文字所無法表達的意思……

大黑 大悟

日本設計中心（NDC）成員，Daikoku Design Institute 創辦人，曾獲 JAGDA 設計新人獎、東京 ADC 賞、D＆AD 黃鉛筆獎。

品牌形象

作品 106 / 147

引文：淺談日式之美

我認為平面表達中的極簡主義是隨著一個國家的文化成熟度而變化的。在日本，極簡主義的風格來源於我們的歷史文化……

高谷 廉

AD&D 創立人，曾獲 Cannes Lions、D&AD、NY ADC、NY TDC、Grand Prix、Gold Golden Bee 11 等獎項。

海報書封

作品 148 / 189

引文：平面設計上的「日本本色」到底為何物呢？

追溯時代，據說誕生於 400 年前的「琳派」奠定了日本設計的根基……

藤田 雅臣

策劃、編輯、總監、設計師。於 2012 年成立了自己的設計工作室 tegusu。

商標設計

作品 190 / 221

產 品 包 裝
PACKAGING

設計的使命及責任

デザインの役割と責任

川上 惠莉子
Eriko Kawakami
| 藝術總監
| Draft co., ltd.

1982年生於東京。2006年畢業於東京藝術大學美術學院設計系。2008年入職株式會社DRAFT。主要工作：制茶批發商丸松制茶廠「san grams」的品牌宣傳、京都的小錢包專賣店「Pocchiri」和 Aoyama Flower Market 的平面設計、NHK 心形展的藝術指導等，以及為自身公司的產品製造商「D-BROS」和黃銅餐具「tabar」等製作平面設計。川上是JAGDA（Japan Graphic Designers Association）的會員，曾於2013年獲JAGDA獎、2015年獲ADC獎、2016年獲JAGDA新人獎。

我感覺自己在這幾年間對「設計」的意識一點點地發生了改變。因為接觸到某個工作，這個契機使我開始思考「設計」的使命、力量和責任。

三年前，我接到一通來自持續經營一百年的靜岡縣製茶批發商的電話，談話內容大體為，由於聚酯瓶的興起，需要用到小茶壺沖泡的茶葉銷售額開始出現下滑。還向我表達了想要提升茶的價值，復興茶業界的願望。

我在前往取材時得知，在聚酯瓶迅速普及的情況下，為滿足需求，茶業界需要大量生產、味道穩定的茶葉，很多生產茶葉的農家進行合併形成合作社，因此，單一農家成了化石般的存在。此外，現在在日本市面上銷售的茶基本上都是這種合作社所生產的拼配茶葉。

當然，進行茶葉拼配也並非就是壞事，也有一個優點是，使幾種茶葉的味道互補，每年都可提供穩定一致的味道。但是相反地，也造成了這樣的現狀：制式化的味道很難向消費者傳達茶葉真正的韻味。

因此，我們給出的答案是，與其重視味道的穩定性和生產量，還不如將重點放在單一農家所產茶葉的個性上，活用其採集的茶葉本身的特長，向消費者傳達茶葉真正的韻味。這個靈感來自於紅酒，品嘗紅酒中年代的韻味才是懂得了其真正之味。

不進行拼配的純度 100% 的茶葉稱為「單品茶」。只在單一蒸餾室釀造的威士忌稱為「單一麥芽威士忌」，我從中受到啟發，意欲將單品茶打造成像威士忌那樣使消費者能從中感到每個生產商家獨有個性的新類型。

此外，開設了茶鋪，同時也提供咖啡，店名為「san grams」。深度蒸茶、莖茶、覆蓋茶、焙茶、紅茶、烏龍茶等，無論哪種茶在沖泡時所放的最佳茶葉量均為3克，由此得名「3g」（3 的日語讀音為「san」）。

標籤說明

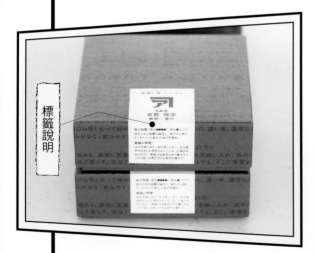

這個名稱意在向消費者傳達用正確的沖泡方式喝上美味的茶這個願望。在單品茶的包裝上，貼上標記著生產商家的商號和生產者名字、產地、味道和地域特徵的標籤。此外，在包裝當中，還封裝有寫著「希望您能喝上美味的茶」字樣和介紹了好喝的茶的沖泡方法的傳單。店鋪每月舉行一次演講，講解如何根據茶的歷史、茶種來沖泡茶葉。咖啡方面則推出了襯托茶葉味道的咖啡飲品方案。此外，為了使消費者能悠閒地細細品味茶，將一半的草地做成了能隨著季節欣賞花草的庭院。這裡功能齊全，無論是商品包裝、餐飲、點心、空間還是庭院均能享受到茶之韻。

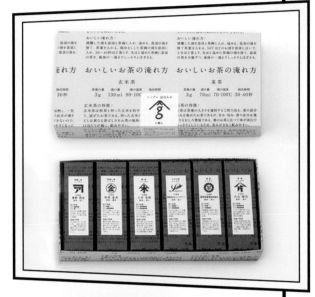

包裝及店鋪的表現手法，為了加強理念，很自然地就這樣決定了下來。為了體現生產商家的理念，商標參考了商品名（像家族徽章一樣的東西），茶盒的主要顏色則根據靜岡縣菊川市特產深度蒸茶的顏色而確定為深綠色。此外，在茶盒的表面，印上了如何沖泡好喝的茶的方法，在點心的包裝上，選擇襯托茶水的色調，以符合其功能的表現手法為目標。

我為什麼要在這裡敘述這件事呢？因為在此之前，我一直都在有意識地追求「造形」設計。例如，試圖用新茶的包裝和視覺這種設計的表面性「美感」和「新鮮感」來交出答卷。當然，創造表面上的美感也可以說是設計的使命。也無可否認，只要能呈現出美感，就能營造出純粹。相反，就算內容明確，但毫無美感，這類東西也很難打動人心。正因為這樣，設計當中無論哪個元素都非常重要，「看穿真正的價值所在」和「怎麼造形、怎樣傳達」這兩項作業是設計師非常需要承擔的重責大任。

透過這個工作，我再次感受到在進行「造形」的設計之前，考慮其狀態以及是否能和社會產生良好的聯繫這個步驟的重要性。如果能透徹地考慮到這種地步，「形狀」自然就出來了。

為了展現日本第三大島——九州的自然風光，設計師
化繁為簡，設計了一個非常簡約的產品包裝，在包裝
上裝飾著彩條，象徵九州多樣的生物。

Studio │ DEE LIGHTS

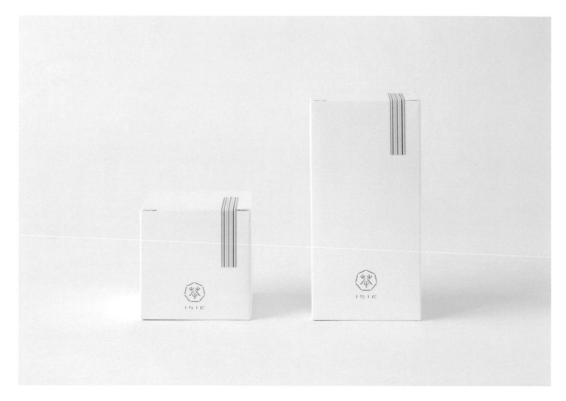

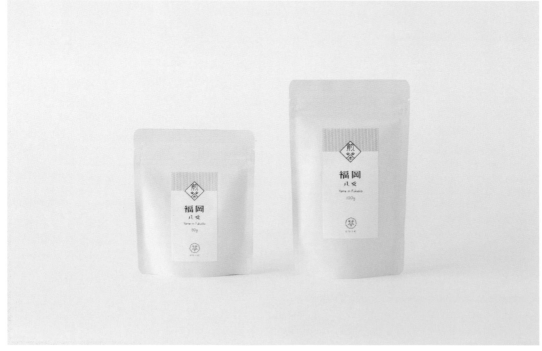

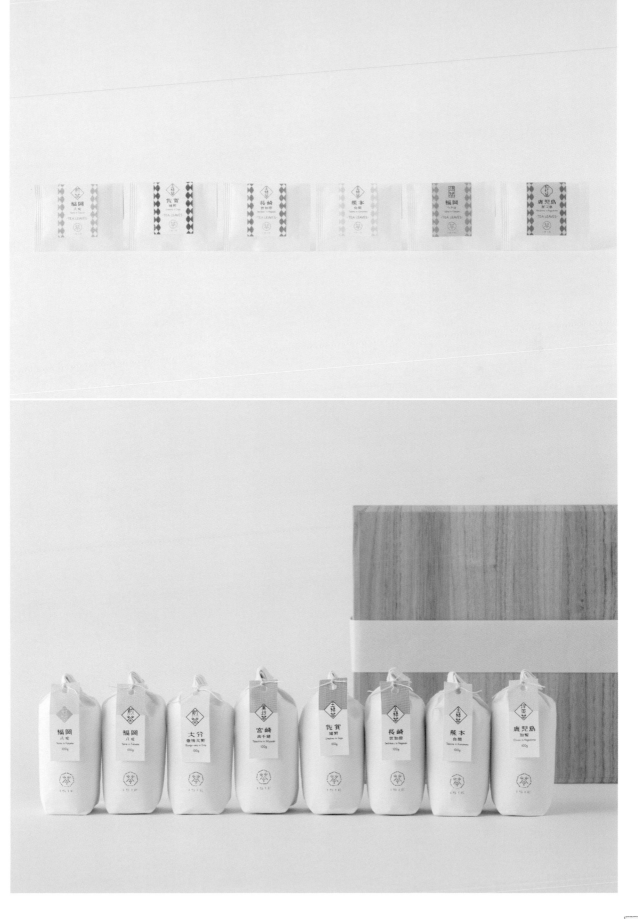

角鍬商店 佃煮

甘露煮魚是一道日本傳統菜肴，做法是用日式醬汁甘露慢煨日本鮮魚。自從角鍬商店開業以來，一直是最為暢銷的商品。商品的包裝設計從甘露煮的做法出發，從視覺上展現了甘露煮甘甜濃厚口感。

Studio │ Ono and Associates Inc.

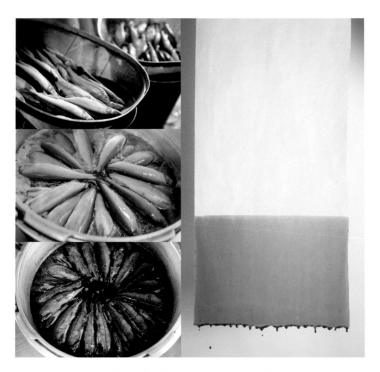

佃煮の老舗 角鮒商店
あまごの甘露煮

佃煮の老舗 角鮒商店
子持ち鮎の甘露煮

佃煮の老舗 角鮒商店
鮎の甘露煮

江戸本町創業 佃煮の老舗
角鍬商店

然花抄院 和菓子

然花抄院為日本傳統甜點品牌，品牌宗旨是讓花卉和甜點回歸本真。整個設計充滿了日式的設計項目，比如用上了草繩包紮產品，用黑墨汁來描繪花草等。

Studio｜Shigeno Araki Design & Co.

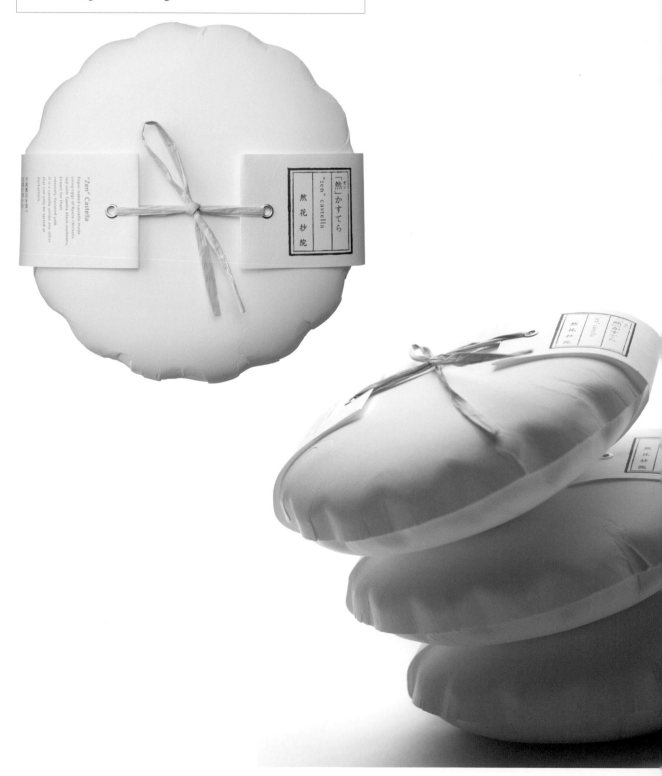

Party Popper 拉炮

設計師利用普通彩紙炮的特點，將一般的彩紙屑替換成櫻花
和雨點般的圖案。當人們拉動這個彩紙炮時，噴散出來的紙
片就猶如隨風飄散的櫻花和春雨般充滿浪漫氣氛。

Designers｜Shogo Kishino & Miho Sakaki　Studio｜6D

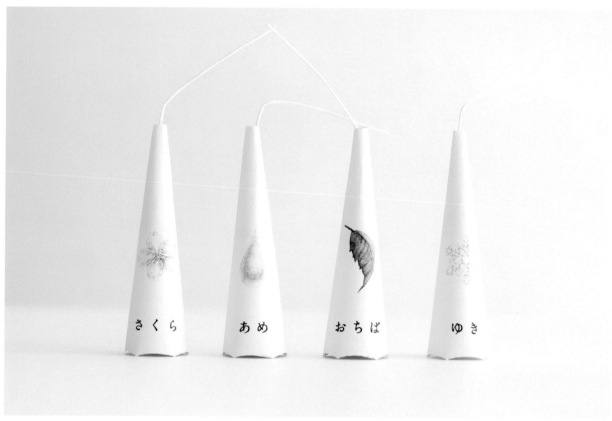

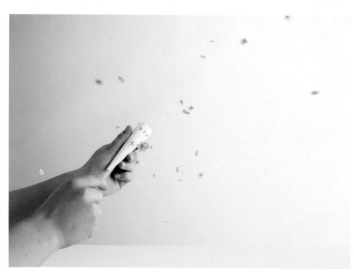

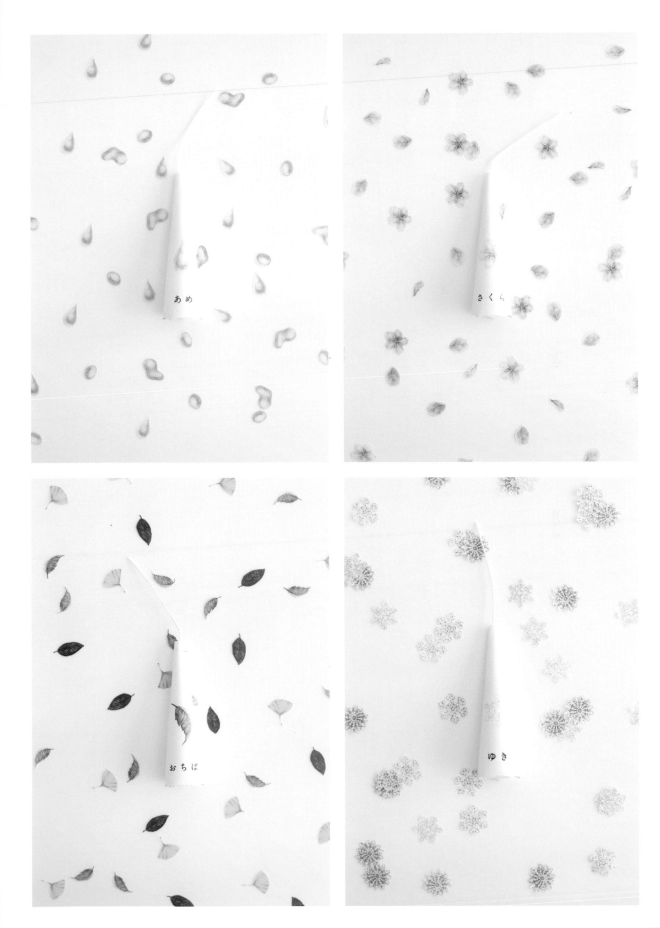

あめ

さくら

おちば

ゆき

Harmonian 食品

Harmonian 的品牌設計風格強調和諧和平衡。設計師設計了
一個以白色為主色調的包裝，在正面設計了一個猶如用一把
刀子劃開一道口子一窺裡面實物的假象，簡潔有力。

Designer｜Joshua Olsthoorn　Studio｜mousegraphics

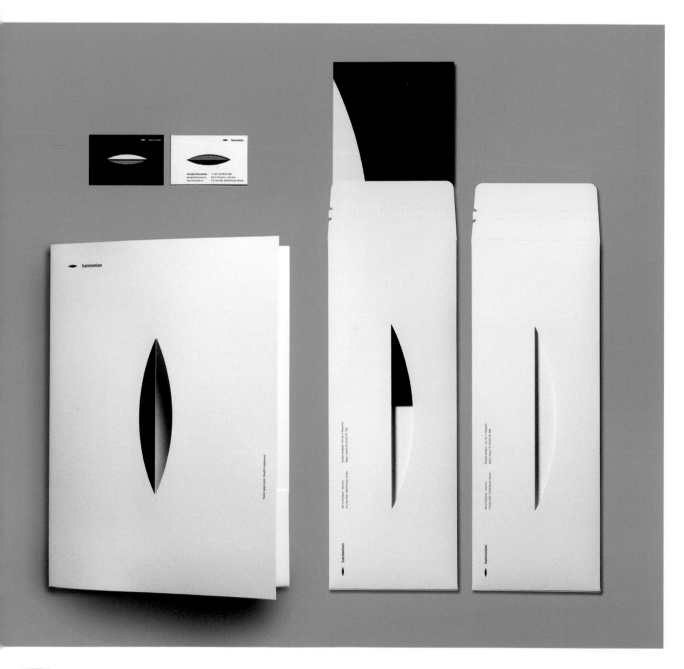

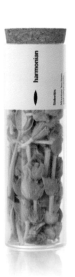

宗達 昆布

宗達的品牌訴求，是讓人們認識到昆布不僅僅是一種傳統食材，更可以運用到現代
的流行菜肴中。品牌的商標用漢字書寫體來表達傳統食材的形象；在包裝上則採用
透明材質，瓶蓋設計為流線形，更具現代感。

Designer | Ken Miki Studio | Ken Miki & Associates

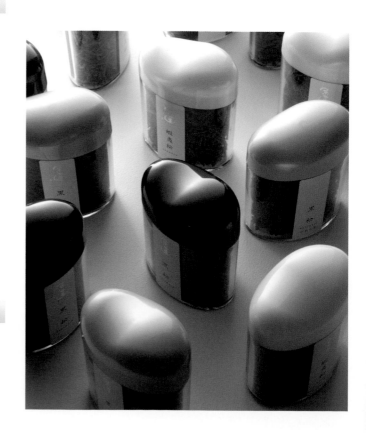

チョンマゲ 羊羹

丁髷是一種日本男性的傳統髮型，常令人聯想至德川時代與武士
的形象，現在主要是相撲力士在使用這款髮型。羊羹是一種日式
甜豆糕，常被作為伴手禮送給親朋好友。將這兩個傳統的日本元
素結合在一起，丁髷在日本文化中意味著尊嚴，如果把這份禮物
送給正在生氣的妻子，她一定會很高興的。

Designer | Masahiro Minami

塩のみ 番茄汁

這款番茄汁利用極簡的包裝設計，傳達出「加鹽番茄汁」的品牌特點。包裝的配色結合「番茄汁」和「鹽」的顏色，即紅色和白色，從包裝上展示了產品的主要賣點。

Designer | Junya kamada Studio | KD

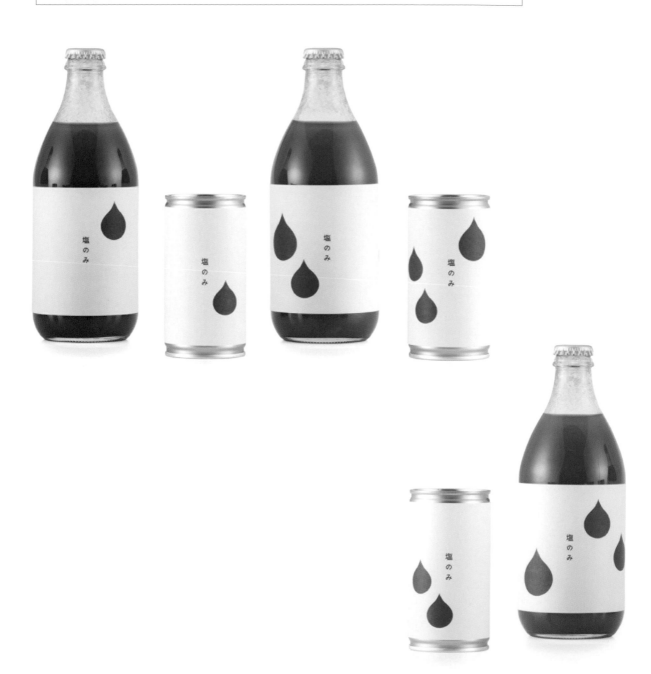

ホンタカチュウ 利口酒

這是綾菊酒造公司的一款紅辣椒味利口酒，充分利用了當地氣候和土壤條件所釀製而成。為了表現漂浮著的紅辣椒和酒精這一獨特組合，設計師在酒瓶標籤上設計了一個紅黑色的長方形，混入產品資訊的文字中。整體包裝設計是基於「自然」和「人類」這兩者之間的關係。文字上棄用漢字，全部使用日文片假名，更能表現出品牌的本土屬性。

Designer | Jun Kuroyanagi

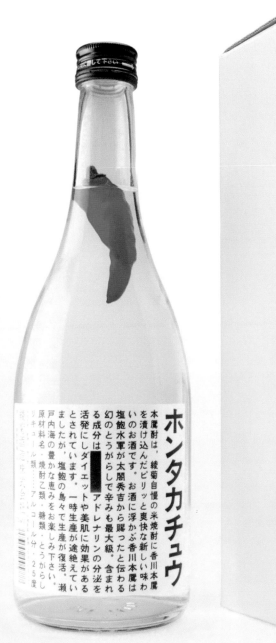

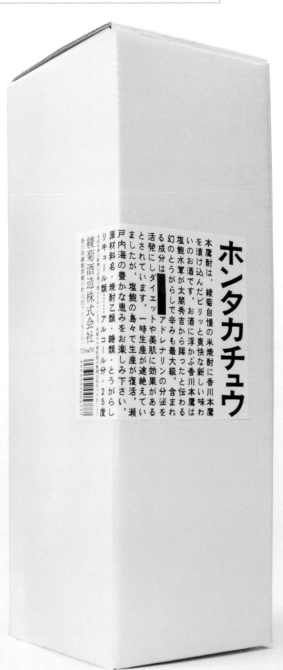

Ichirin 環保木盒

這個設計項目從友善環境的角度出發，提倡回收利用終端材料。整體設計以「竹」為主題，設計師基於竹子的基本形態，抽象出幾何圖形，使用回收材料製作出木質盒子。

Designers | Hajime Tsushima & Yukiko Tsushima
Studio | Tsushima Design

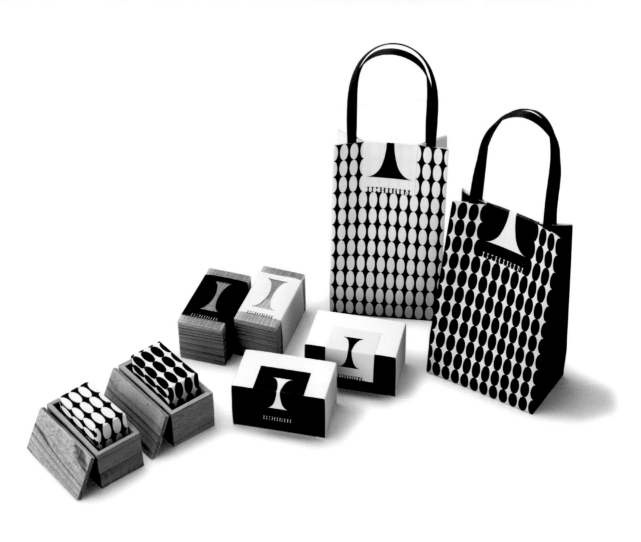

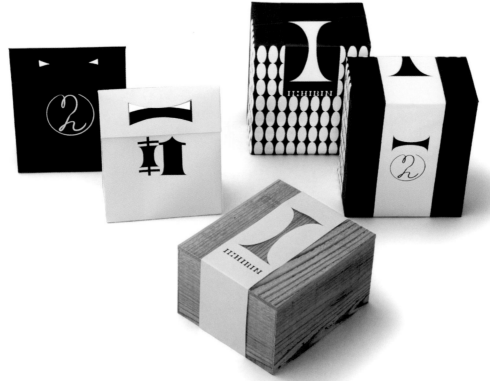

しあわせバナナ 有機香蕉

這款產品是友善環境香蕉，主要的特點是只使用有機化肥進行培植。為了突出這點，設計師將包裝設計得更傾向展現其取之於大自然的天然感。首先第一層的外包裝就是形如芭蕉葉的盒子，並且展開後也正如一片完整葉子。在香蕉皮身上貼著雙層貼紙標籤，第一層就像香蕉本身的顏色一樣，第二層則是如香蕉肉的顏色，當揭開第一層貼紙看到產品資訊時，就像看到香蕉果肉一樣。

Designer | Oki Sato　Studio | nendo

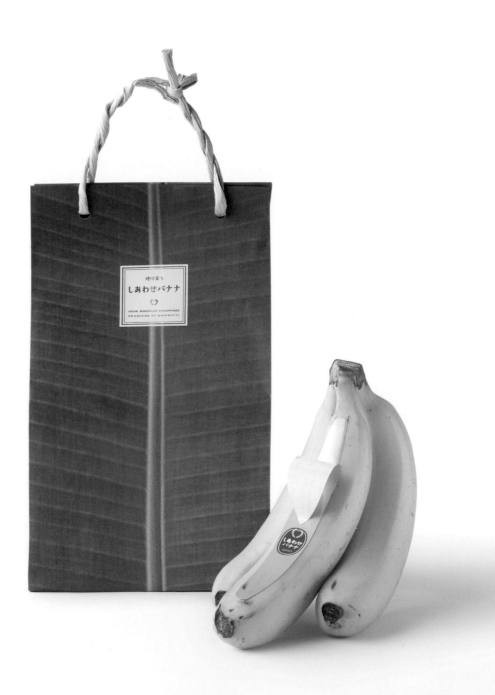

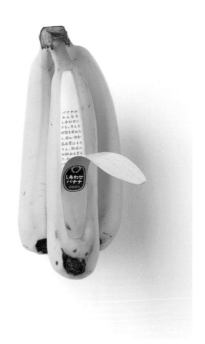
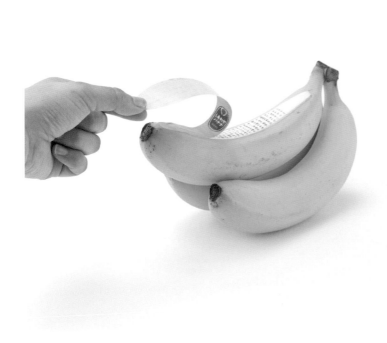

農の舞 白米

白米是日本主要的糧食作物之一，農之舞出產的白米均是農場工人親手耕種，年復一年地付出辛勤和專注。為了表現勞動者的精神，設計師以流水、太陽、日本國旗和白米為靈感，採用網印工藝，設計出這款包裝。

Designer | Kenichi Matsumoto
Studio | MOTOMOTO inc.

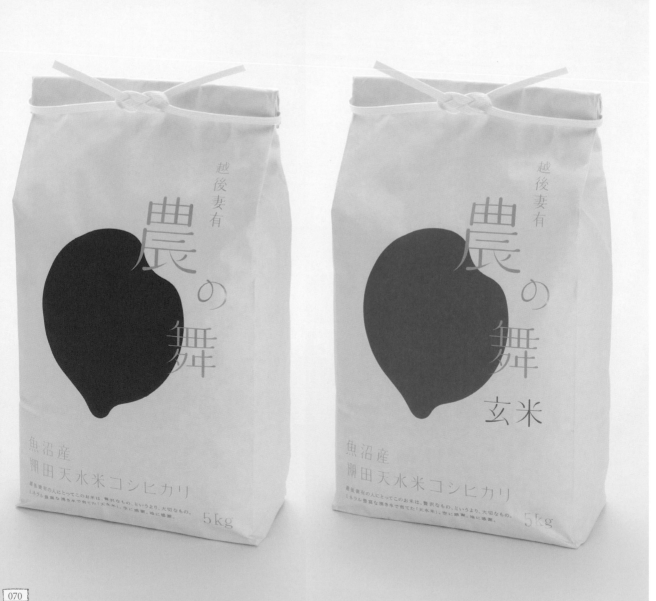

Warew 保養品

Warew 寫成漢字為「和流」,為一日本護膚品牌,標榜嚴選使用國內的天然原材料製成。朱紅色和白色是產品包裝的主色,這兩個顏色的選用是模仿了日本女性結婚時所穿的禮服「白無垢」,象徵純潔的美。品牌形象來源於日本的傳統美學——侘寂,意思是美存在於簡單和無形之精神中。

Designers | Eisuke Tachikawa & Takeshi Kawano
Studio | NOSIGNER

島の土 天然肥料

在淡路島,居民們還是按照傳統的方法來圈養牲畜,耕犁土壤來種莊稼。為了在包裝上展現產品的純天然特點,配色上更富有土地的氣息,用紙則選用較有淳樸質感的包裝袋。

Designer | Yuka Tsuda Studio | UMA/design farm

 有機肥料

淡路島でうまれて淡路島でそだった

島の土

発酵鶏糞

北坂養鶏場 500g

 有機肥料

淡路島でうまれて淡路島でそだった

島の土

菜種油粕

一般財団法人
五色ふるさと振興公社 500g

Loretta 保養品

這是替一個有機化妝品牌所設計的包裝項目。為了回應品牌本身純潔、活潑的形象,設計師應用一些花草植物的元素,使包裝設計呈現出一種快樂的大自然色調。

Studio | Nippon Design Center

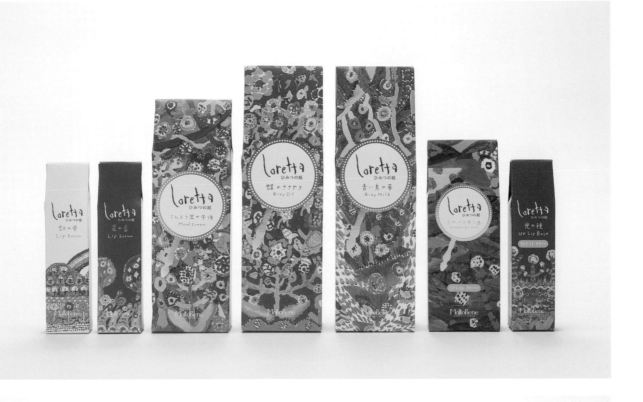

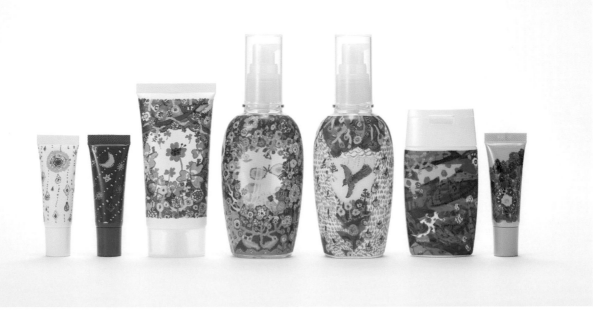

のりっこ 海苔醬

Norikko 是一道由海苔做成的菜肴，海苔主要是由在伊江島的瀨戶內海的本地女性所採摘的。這道菜是用甜醬油煮乾海苔而成的。設計中的黑白配色反映的正是黑色的海苔和白飯搭配的情景。

Studio | Daikoku Design Institute

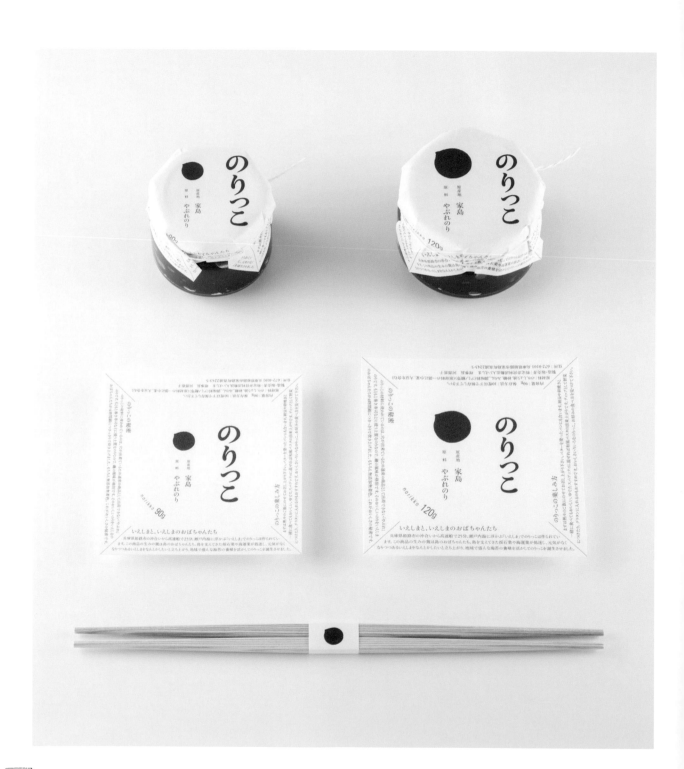

黑船 Quolofune 和菓子

黑船是一家和菓子公司，最著名的產品是長崎蛋糕。包裝設計的特點是透過簡單而大膽的表現手法來表達品牌概念。標籤文字既使用漢字又使用英文字母，配色上則使用了鮮明的黑白對比色。

Designer | Shigeno Araki Studio | Shigeno Araki Design & Co.

Ine No Hana Sake 清酒

這是為傳統日本清酒品牌所設計的包裝。鑒於需要表現品牌的傳統和歷史感，包裝紙的設計以日本的 4 種具有區域代表性的花卉為主要元素，展現品牌活力的一面。瓶身的設計模仿日式傳統燈籠的外形，更加強調了日式風格。

Designer | Jun Kuroyanagi

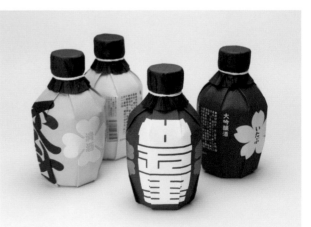

MACCHA

CINNAMON

YUZU

MACCHA OGURA

OGURA

PLANE

ANNOIMO

SIRO

KUROMAME YUZU

SIZUYAPAN

SINCE 2012

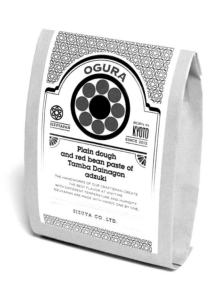

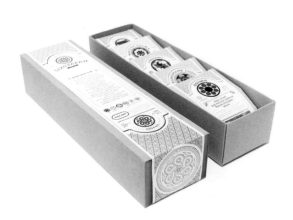

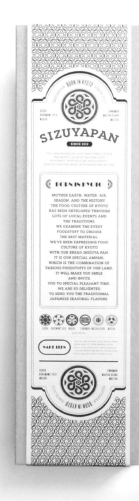

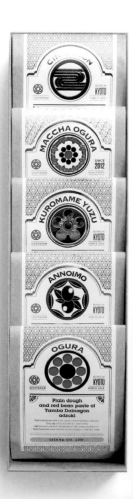

Deli Cup 廚房用品

設計工作室 G_GRAPHICS INC. 受邀為 Maruki 品牌設計保鮮盒內襯。主題是「方言」和「感謝」。設計師透過一系列的動植物圖案和歡快的配色來表達這兩個主題。

Studio | G_GRAPHICS INC.

嵐山ちりん 小魚乾

嵐山ちりん是一家傳統的小魚乾老店。品牌訴求是要讓形象更為清新，以吸引更多年輕顧客。以此為目標，小魚乾發展出了 16 種不同的口味。設計師設計了 16 個不同的包裝來搭配不同的口味。

Studio | SQUEEZE Inc.

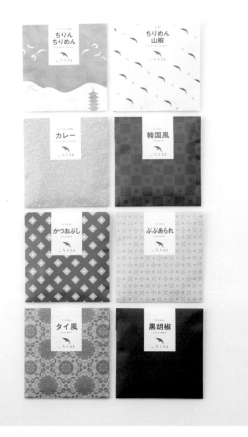

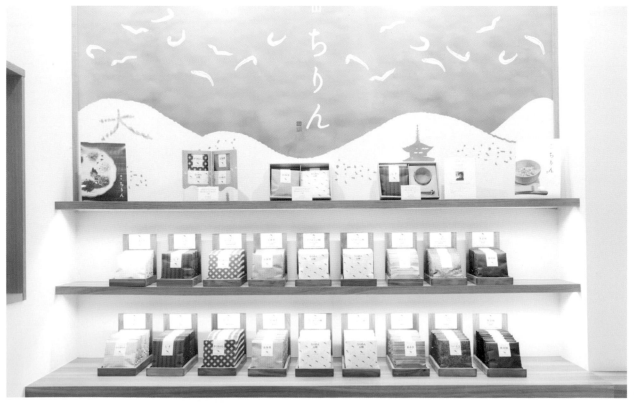

瀨戶內フルーツジュレ 果凍

瀨戶內フルーツジュレ是 Aohata 公司的一款果凍產品。設計師在參觀總公司時有感於所在海島自然風光之美,設計了這款展示了島上檸檬樹、橘子樹和民居自然融合在一起的盒子。

Studio | IC4DESIGN

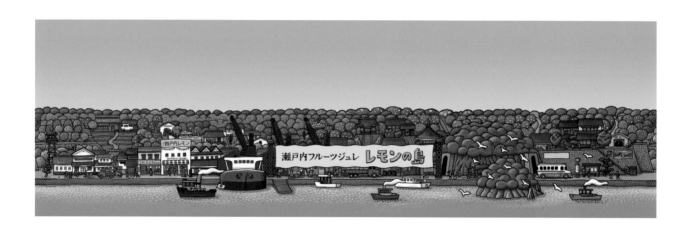

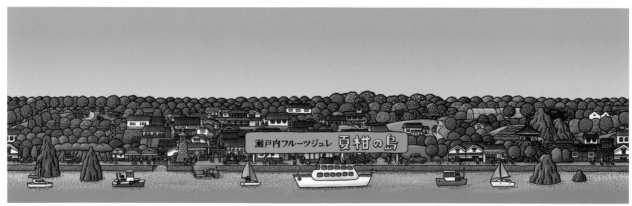

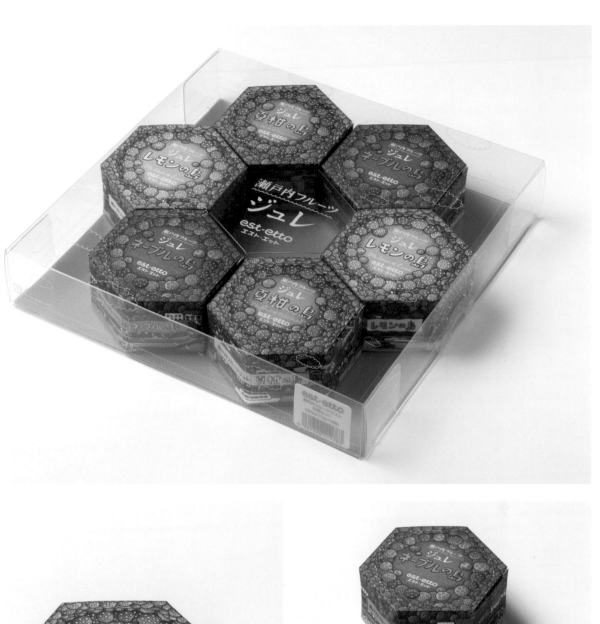

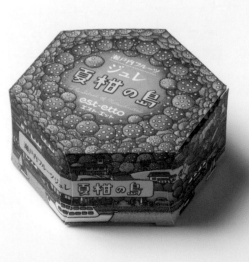

唐長キット 傳統壁紙

唐長是一種日本傳統的室內裝飾壁紙。唐長キット（kit）
是一個包含所有製作唐長所需材料的工具盒。

Designer | Jacopo Drago

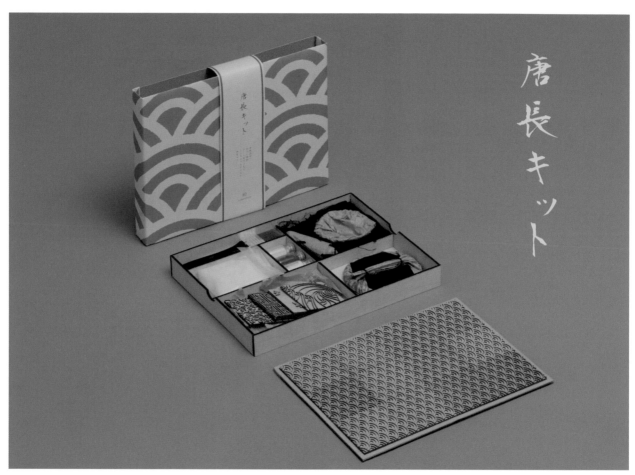

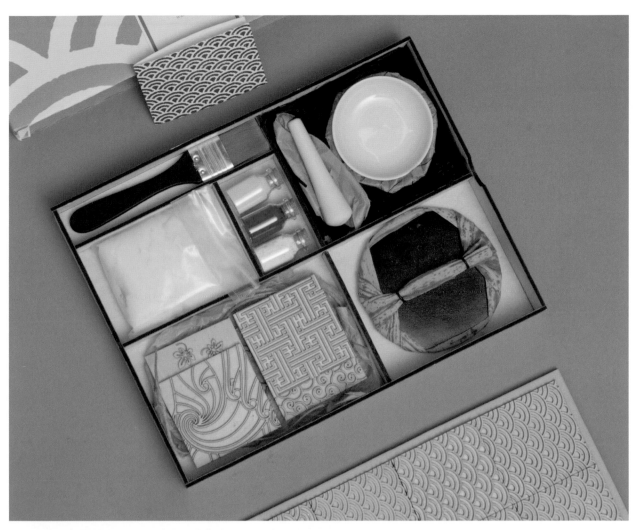

とよす洛味堂 仙貝

とよす是一家日式仙貝專賣店，自 1902 創立至今已逾百年。洛味堂是旗下的人氣伴手禮品牌。設計師設計了一隻飛在空中、正在叼啄花蕊和穀物的鳥兒，以此來表達品牌的主題——感謝大自然四季的恩賜。

Designer | Yumi Ikeura　Studio | TCD Corporation

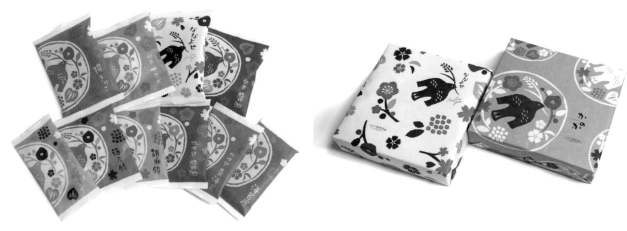

Manga Plates 餐盤

每個盤子都是黑白的漫畫風格圖案。把食物放在盤子上的特定位置時，就會呈現非常有趣的視覺效果。這樣一來，即使是用餐都能連成一個好玩的故事，就像在看一本漫畫一樣。

Designer | Mika Tsutai

こけしマッチ 火柴

設計師 Kumi 一直想為火柴做一些好玩的設計。於是她著手開始為火柴頭畫上木芥子笑臉（こけし，木芥子，日本東北地區用木頭手工製作的人偶）。2000 年時設計師 Kumi 開始批量生產 Kokeshi 火柴，並發展出其他周邊產品。

Designer | Kumi Hirasaka Studio | Kokeshi Match Factory

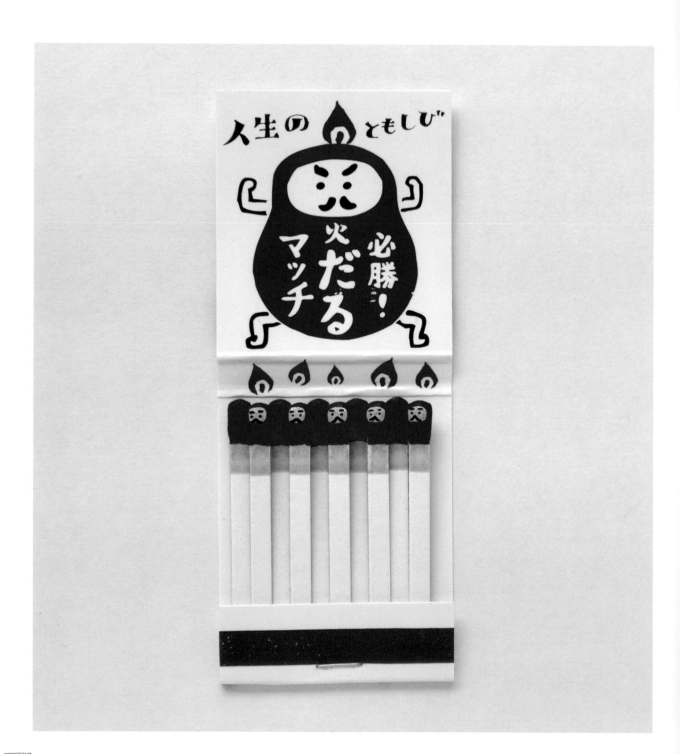

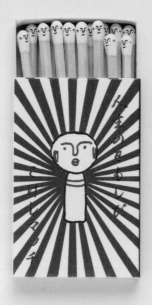

Animal sumo OHAJIKI 禮盒

這是一個傳統糖果禮盒,設計的概念是提倡朋友和親人之間的
更多交流,讓顧客在享受美味糖果的同時,還能玩盒子內的動
物硬紙片,增進親朋好友之間的感情。

Designer | Ono Ayako Studio | Ono and Associates

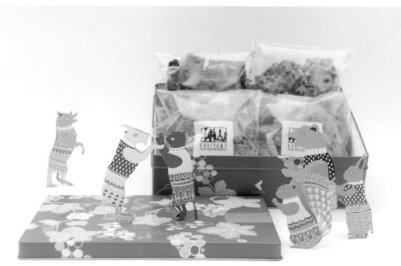

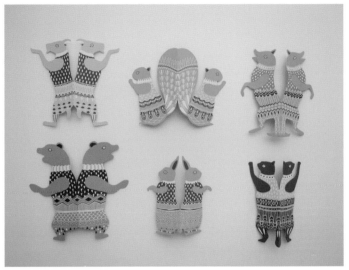

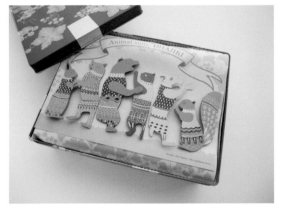

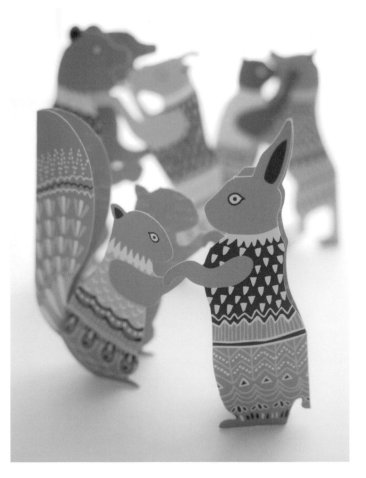

Dillii Cookies 餅乾

Dillii Cookies 是設計師虛構的有機餅乾品牌。設計師希望透過特別設計的插畫塑造一個有趣包裝。在圖像上，辣味餅乾的插圖是一個辣到融化的霜淇淋人，薄荷味餅乾的插圖則是以主色調綠色來表示其口味。插圖和包裝的設置都使得整體設計非常有趣。

Designer | Rubro del Rubro

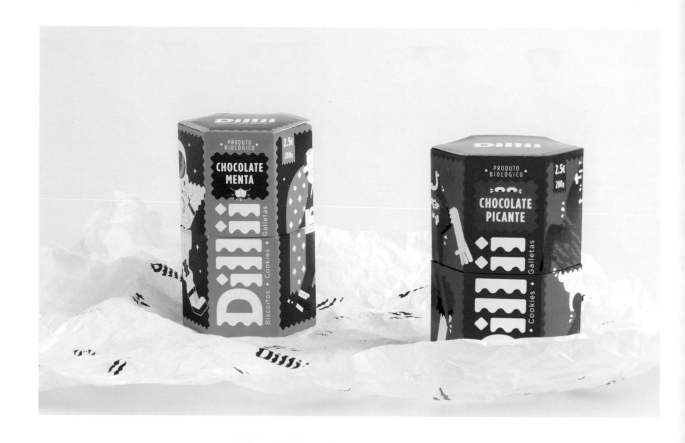

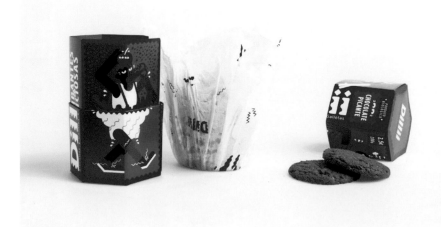

Fishmen & The Rice Wine 清酒

這款包裝是以漁業和釀酒業為主題。為了推廣日本小鎮瀨戶內町繁榮的漁業,包裝上描繪了一個魚頭人身的釀酒師在處理酒糟的圖景。

Designer | Danis Sie Studio | Sciencewerk

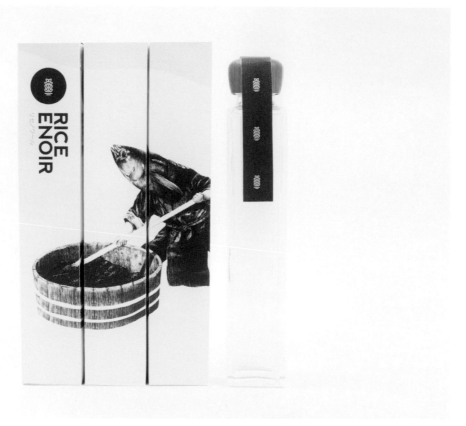

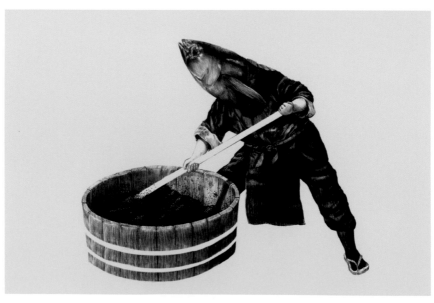

Small Sake 清酒

日本清酒作為一個酒精飲品品類，卻沒有非常知名和有辨識度的品牌，各清酒的產品包裝也大多相似。為了提高品牌辨識度，和他牌的清酒區分開來，Small Sake 品牌採用了新的容器，並且使用武士圖案作為包裝的主要元素，使包裝更具現代風格。

Designer | Nina Tahko Studio | Small Sake

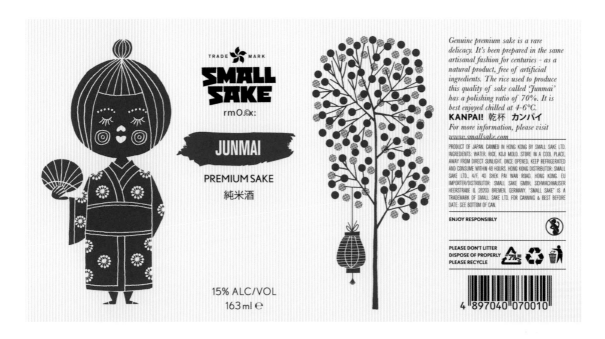

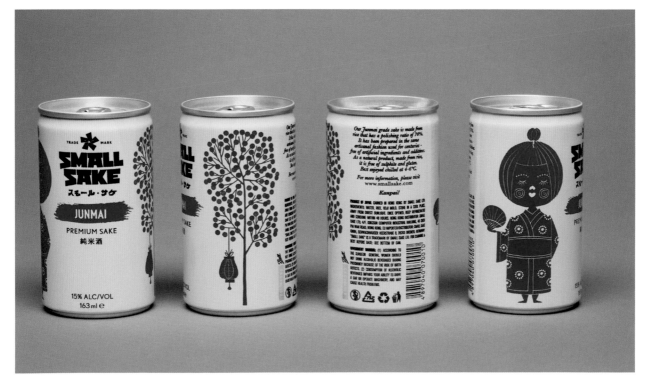

県民BOX 禮盒

這些收納盒是以熱愛收集地圖產品的遊客為主要客群的商品，產品定位是禮品、紀念品。在盒子內有一些關於日本都道府縣的知識，因此遊客可以更加瞭解日本的風土人情。

Studio | PORT

The Unclear Origins of the Mooncake Festival 月餅

出於對中秋節的興趣，設計師開始從中秋節的起源出發，在不斷地了解和調查中，漸漸形成創作和設計的思路，把中秋節的一些元素，如月亮、賞燈、煙花、彩旗等以一種有趣的手法描繪出來。

Studio | Tofu

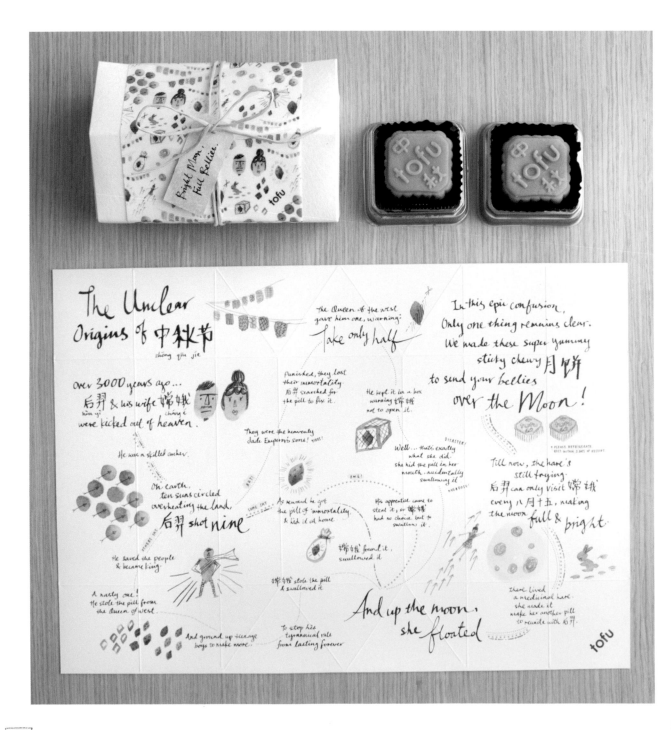

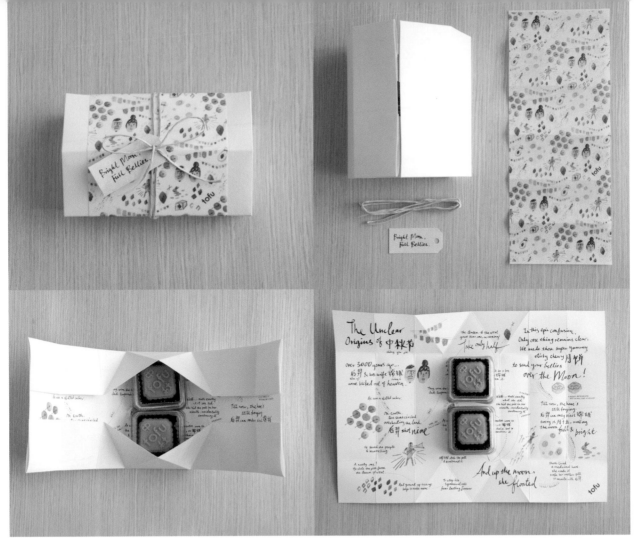

Hitotubu Kanro 伴手禮

這是為坐落在東京車站的一家傳統日式甜點店所設計的包裝。
為了供應源源不絕的旅客購買禮品和紀念品的需求，甜品店的
產品需要更為便攜且樣式可愛的包裝設計。

Designer | Kazuya Iwanaga　　Studio | Draft

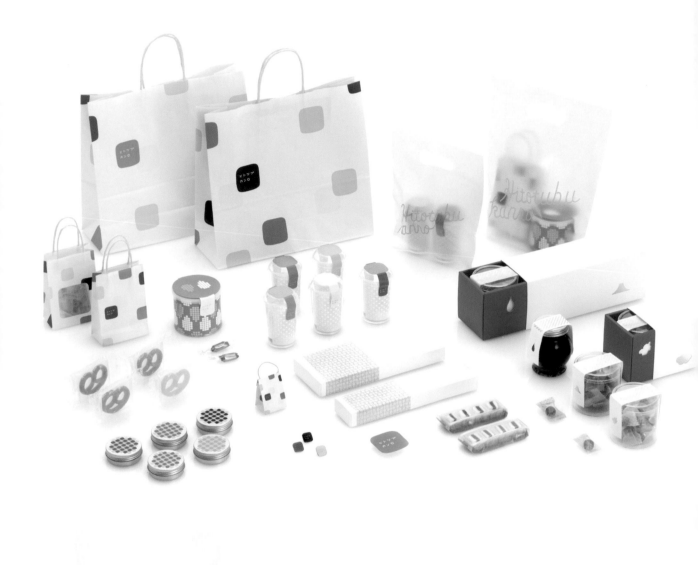

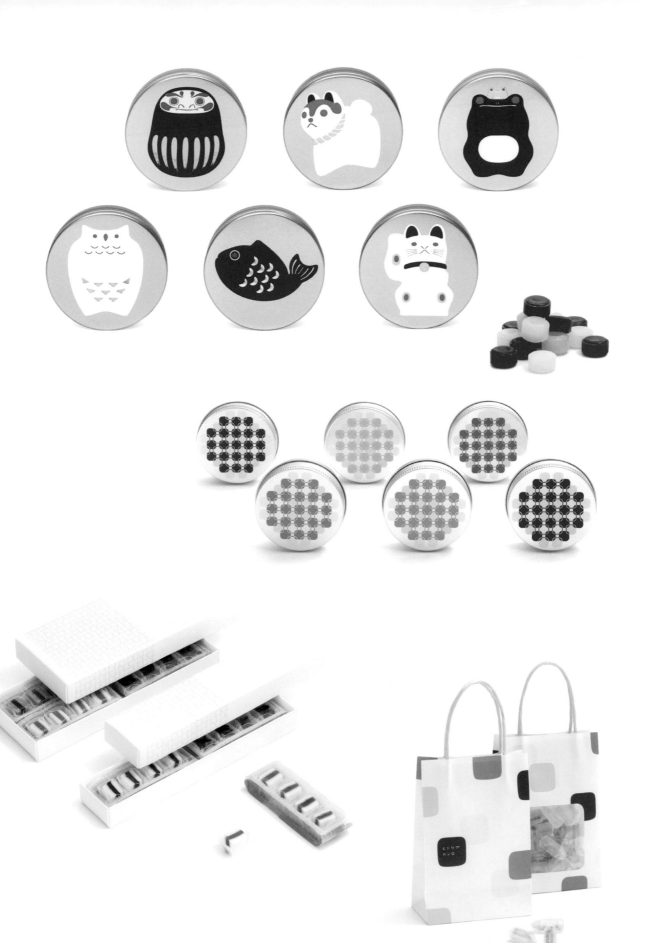

Magical Jammy 果醬

這是一個果醬產品,產品訴求是建立一個美味可口、有趣且可愛的品牌形象。每個口味都有一個主題:粉色是王子與公主的愛情故事;藍色是晴天野餐;黃色是趣味馬戲團。

Studio | IC4DESIGN

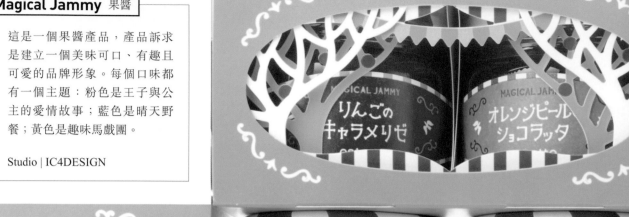
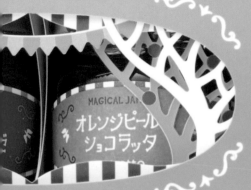

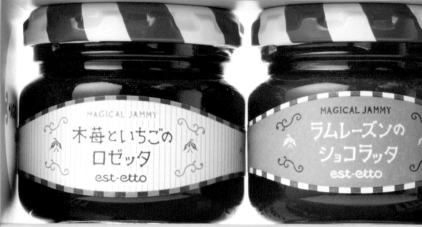

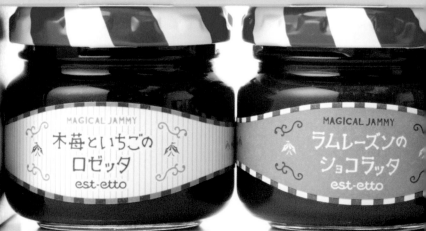

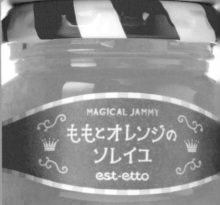

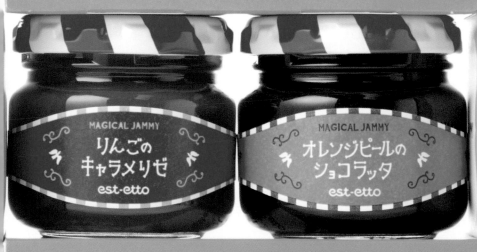

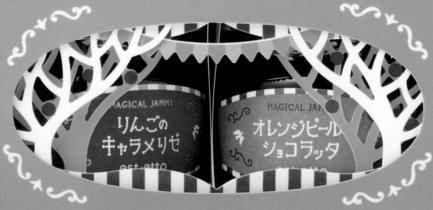

品牌形象
BRANDING

極簡——最小的表現 最大的感動

我相信設計擁有一種能力，能傳達文字所無法表達的意思。

大黑 大悟
Daigo Daikoku
| 設計總監
| Daikoku Design Institute

1979 年生於日本廣島縣。2003 年於金澤美術工藝大學畢業後，先在原研哉設計研究所工作，2011 年時創立自己的設計研究所。曾獲 JAGDA 新銳設計師獎、Tokyo ADC 獎、D&AD 黃鉛筆獎等。

一件優良的簡約設計藝術品，它的背景必然蘊藏著眾多含義。正因為只使用了最小限度的表現，反而擴大了觀賞者想像的空間，才能使觀賞者自由積極地進入深奧的世界進行探索。

當今社會中，設計所及的範圍越來越廣，以我自身來說，就涉足平面、立體、影像等各個領域，而我會經常提醒自己這些都是設計的一種表現。即使排列出 100 個正確的道理，但若不能好好表達，反而會使事物的外表蒙上一層陰影，變得更難看清。

如何在各種各樣的價值觀中，找出其中一個本質，並將其牢牢抓緊是非常重要的。

1

而簡約設計正是找出本質的一種行為，它並不單單是一種表現外觀的視覺技術。也就是說，要做到簡約設計，必須要在設計過程中勇於拋棄多餘的、次要的要素，然後依靠自身的審美觀去選取真正重要的要素。

1 — 3
為慶祝日本知名的椿山莊三重塔翻修完成的佛教活動所做的形象設計。
Studio | Daikoku Design Institute

2

日本的傳統藝術——能劇，雖然外觀上和歌舞伎十分相似，但與之不同的是，能劇是一種把多餘因素完全去掉，只發掘美的觀感的舞臺表演。即使在日本，也只有少數人觀賞能劇，但只要體驗過這種表演，就必定會被吸引。那些微妙的動作，如果不試著去理解，便會覺得十分無聊；但如果靜下心來，30 分鐘後便能注意和體會到那份在寂靜之中的神祕和深奧。從能樂者細緻的表情變化之中能感受到人類一切的喜怒哀樂。一旦發現到這點，能劇的舞臺就變得生動有趣。觀賞者會竭盡全力用五感去體會空氣中微妙的變化，發現原來人類的感官可以敏感到如此地步，一種感動、一種震撼油然而生。

像這樣，最小限度的因素引起最大程度的感動時，人類會對此留下強烈的印象，並在記憶裡刻上烙印。不需要滔滔不絕地敘述，而是提供一個契機，之後就交給觀賞者去任意發揮。也就是說，透過微小的契機去刺激人的好奇心，其實是一種十分具有挑戰性的表現。所謂的簡約設計不過是收集了眾多能量然後將其輸出，這些能量本身所蘊含的精神才是真正打動人心的。

對於設計界要求的「簡單明白」這點，我一直抱有疑問。簡約藝術作為一種表現手法已在藝術界裡確立，但在設計界裡，它常被認為只是一種單純展現外觀的手段。簡約設計並不等同於「簡單明白」，必須明白它看似易懂其實朦朧，蘊含著十分奧妙的世界。人類一旦對某種東西過度瞭解，就會馬上失去想更進一步瞭解的好奇心。以本人為例，雖然從小就接觸各種各樣的繪畫或雕刻、電影或照片、產品或建築，甚至是原材料或人物等，它們之所以能緊緊吸引住我，正是因為其中深藏著謎團，提升了我的欲望，鼓動我想要去認識更多。

日本的設計經常被認為是在體現簡約設計。可能設計師在設計的時候並沒有意識到，但在國際上得到的評價均是如此。

日本有各種類型的設計師，並不是所有人都是如此認為，但大概這是因為日本人認為設計並不是一種「Solution（解決方法）」，而是一種「Expression（表現）」吧。我也贊同這個思想。重要的不是構想或點子，而是完成後的畫面是否令人愉悅、所營造的氣氛是否有新鮮感。而且，我也經常提醒自己要注意實驗和創新，因為我認為這正是設計師應被賦予的職責，同時也想要在平面、立體、影像、空間等各方面使設計變得更加有活力。

要做到這點，認識新事物當然是非常重要的，但也要更加信任人類身體的直覺感受，那是人類所生長的地方以及空氣、陽光等一切聯合起來所培養起來的感受性。這種感受性即使經過時代變遷，即使有文化背景差異，也能夠一直引起共鳴。只要提供給人們最小限度的契機，刺激他們去深入了解事物的背景，自發捕捉事物的精神和神祕性，就能在日常生活中創造幸福。

現代社會充滿著大量的資訊，並且能夠輕易獲取。與之相反，簡潔的表現手法可能提供的情報並不充足，使人隱約感到不安，但同時它準確抓住本質的魅力，又會迅速地吸引住人心。

3

GRAND MARBLE 祇園店 西點

松樹是日本傳統的文化符號。為了表現品牌的悠久歷史,設計師將松樹的意象融入店鋪的產品包裝、品牌商標和室內設計、裝飾等。

Studio | SQUEEZE Inc.

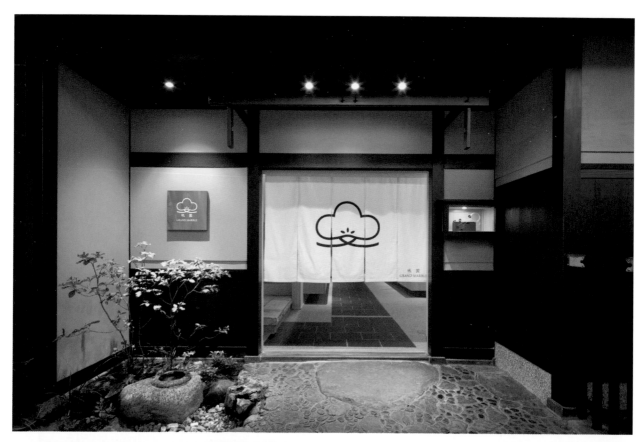

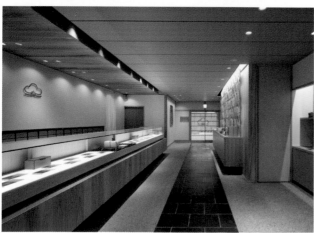

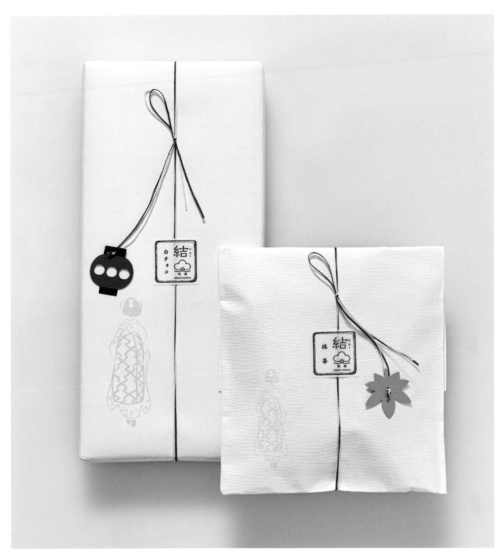

SOU·SOU 布織品

SOU·SOU 是一個誕生於東京的織物品牌，製作和銷售包括地下足袋（戶外用襪鞋）、和服、風呂敷（包袱巾）和手拭巾等具有日本特色的產品。SOU·SOU 品牌概念來源於日本人日常對話中的一個常用詞，相當於「是，是」的意思，就像兩個人互相向對方說「我同意」。以此為基礎概念，三個品牌創始人以自己的方式詮釋著各自對日本傳統文化的認知，以期喚起人們對傳統文化的關注。

Designers | Katsuji Wakisaka, Hisanobu Tsujimura, Takeshi Wakabayashi

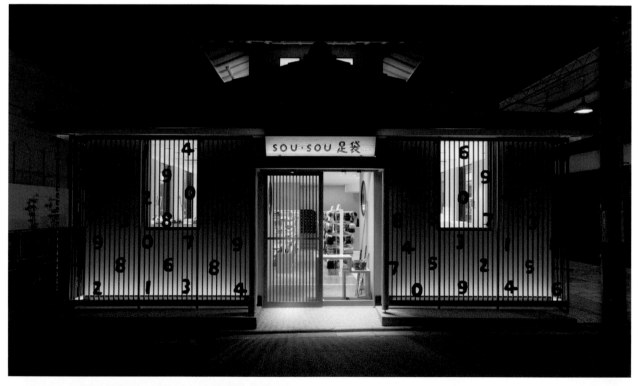

Lisn 松榮堂 薰香

幾個世紀以來，堅持使用天然原料（香木、草藥、香料、樹脂等）並承襲手工製香的傳統，造就了松榮堂聞名遐邇的高品質香品。松榮堂一直探尋品牌的革新之路，秉持著讓薰香文化融入現代生活的理念，不斷開發出新品類的香物。

Company | Shoyeido

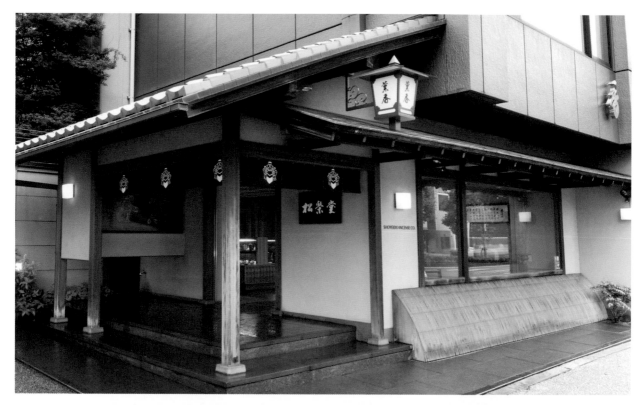

Ninigi 日式餐廳

瓊瓊杵尊（又稱邇邇藝命）是在日本神話中的一位神祇，他降到人間幫助人們種植稻米。設計師以此為基礎，結合日本的漁業文化和能劇來為 Ninigi 店鋪進行品牌設計。

Studio | Estudio Yeyé

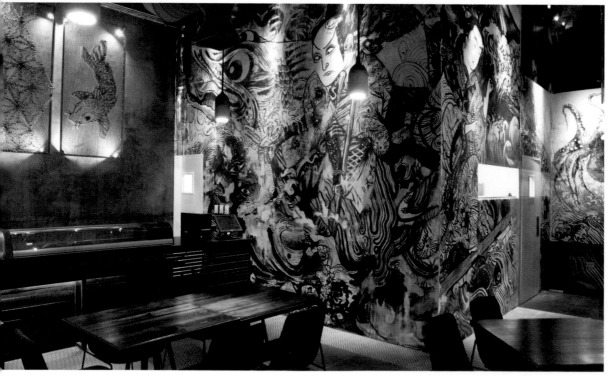

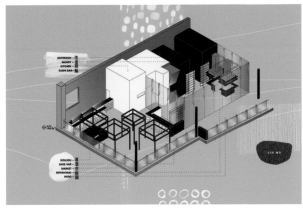

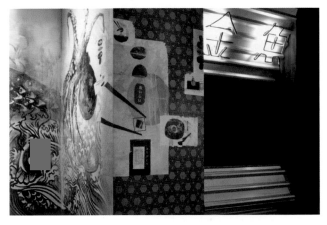

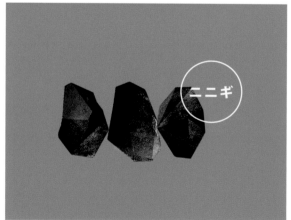

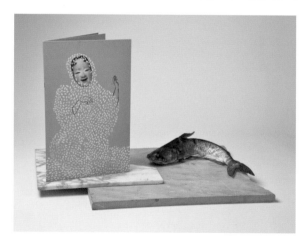

三三三 ——— 2014

日の物の朝りけるをよめる

哀室 ———

日記

PLAZA
3107

PROXIMAMENTE

——— ニニギ

日系 ———

食べ物

PL 3107

三三日

這是為慶祝日本知名的椿山莊三重塔翻修完成的佛教活動所做的形象設計。其中運用到的視覺工具，和開工前的動土儀式曾經使用過的有著連貫的一致性，著力點在於展現三重塔的建築特點。

Designer | Takao Minamidate Studio | Daikoku Design Institute

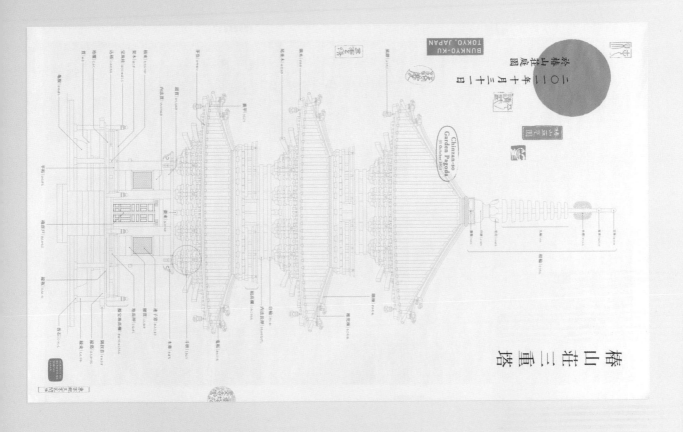

椿山荘三重塔

滋賀県
椿山荘庭園図
二〇一一年十月三十一日

BUNKYO-KU
TOKYO, JAPAN

Chinzan-so
Garden Pagoda
31 October 2011

三重塔平成大改修記

1420

ENTSU-JI

Hikeshi 是日本 Resquad 公司旗下的高品質服裝品牌。整體的設計概念源於 17 世紀江戶時代的消防員，他們在當時的社會地位等同於武士階層。

Studio | Futura

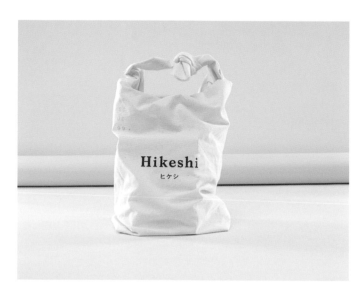

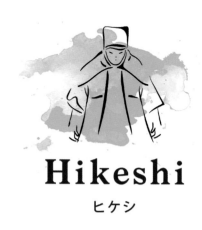

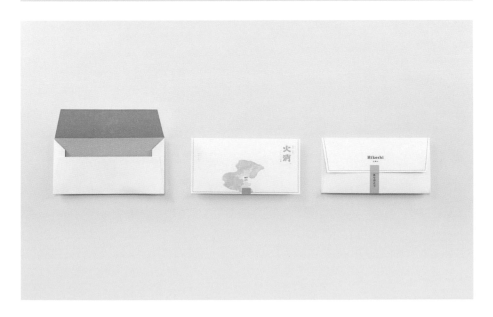

おいしいキッチン 廚房用品

設計師設計了一個微笑的嘴型，表示某人吃美味的食物吃得很開心。這個商標幽默地表達了品牌的價值觀，即透過設計帶來令人放鬆的煮食與用餐體驗。

Designer | Cheng Li　Studio | Nippon Design Center

三木田りんご園 蘋果

為了能生動地展示這個蘋果品牌，設計師從蘋果的平面簡筆劃形象中獲取靈感，更簡化了蘋果的圓形線條和紅色特徵，只留下象徵蘋果的果梗和果窪的兩筆。

Designer | Junya Kamada　Studio | KD

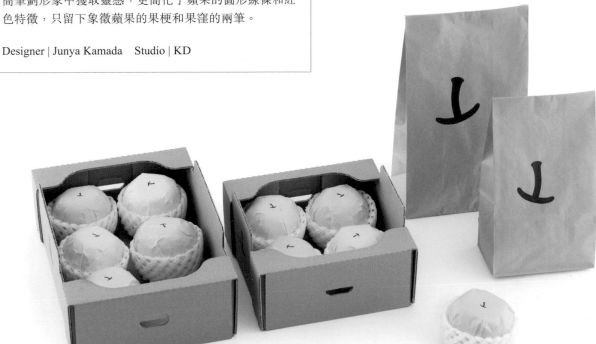

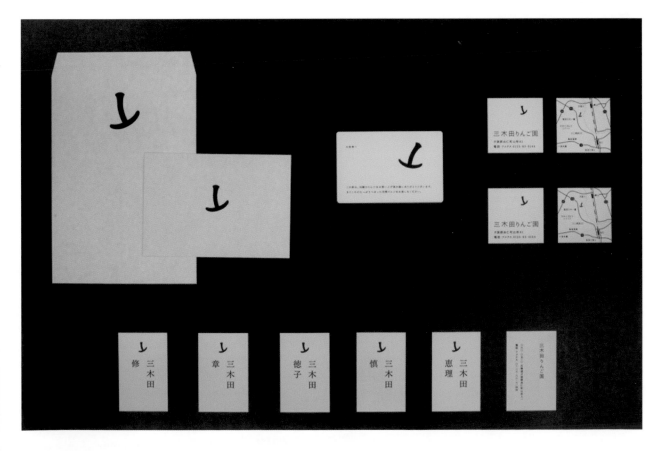

ふつうのとうふ 豆腐

豆腐作為一種歷史悠久的食材，有著純淨的形象。為了更加突出這點，設計師在包裝設計上採用日本傳統的包袱巾，即風呂敷，一般用於攜帶少量衣服，或者包裝禮物。白色的風呂敷包裹著豆腐象徵著純淨和晶瑩。

Designers | Junya Kamada & Atsumi Saito Studio | KD

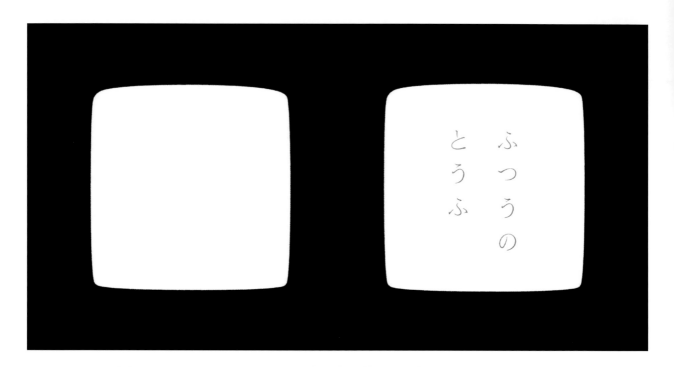

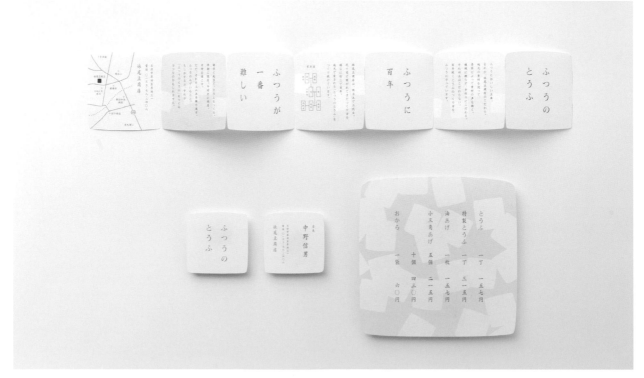

Lacue 蔬菜

根據歷史上的栽種經驗，生菜更適合於在山上種植。現在川上郡是世界上最大的生菜產地之一，Lacue 是一家在川上郡新成立的公司，憑藉高海拔所帶來的優勢，Lacue 有著得天獨厚的氣候以生產最高品質的生菜。

Designers | Shogo Kishino & Miho Sakaki Studio | 6D

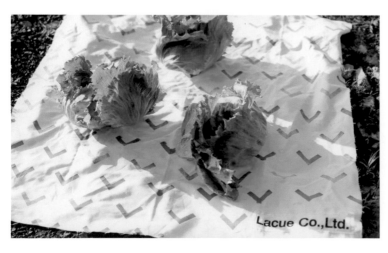

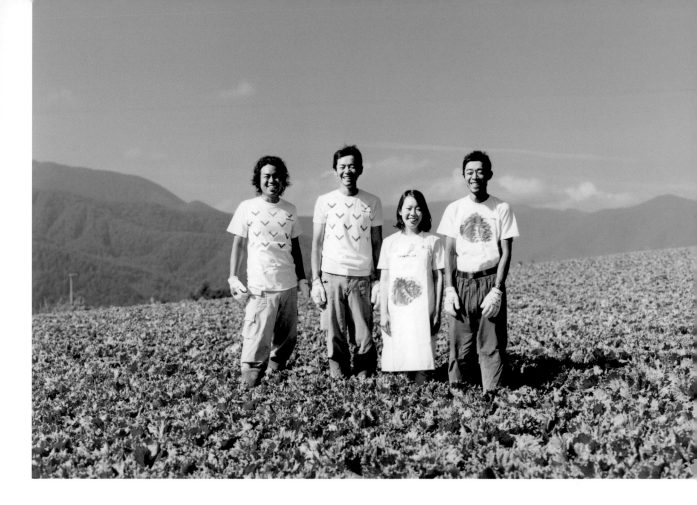

什錦燒（お好み焼き）是一道日本的傳統小吃，由麵糊、蔬菜、海藻、肉和日本蛋黃醬等材料做成。從 1950 年開業至今，みっちゃんお好み焼き已然成為廣島最為著名的什錦燒連鎖品牌。既要保持品牌歷史悠久的形象，又希望有所變化是品牌的主要訴求。

Studio | IC4DESIGN

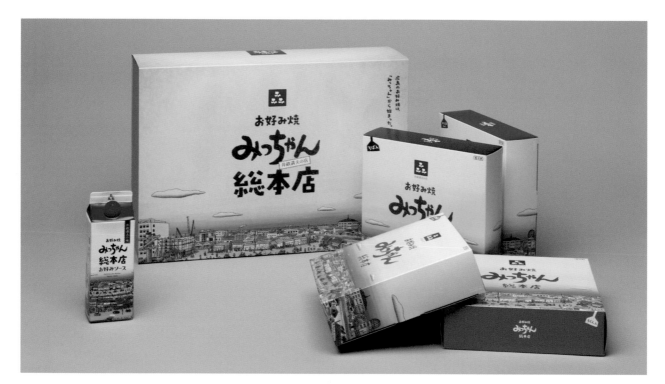

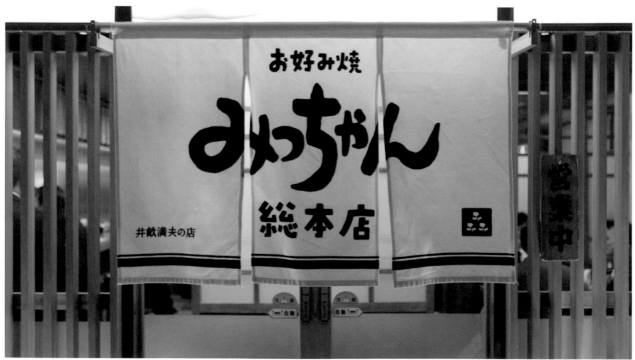

お好み焼
みっちゃん
井畝満夫の店
総本店

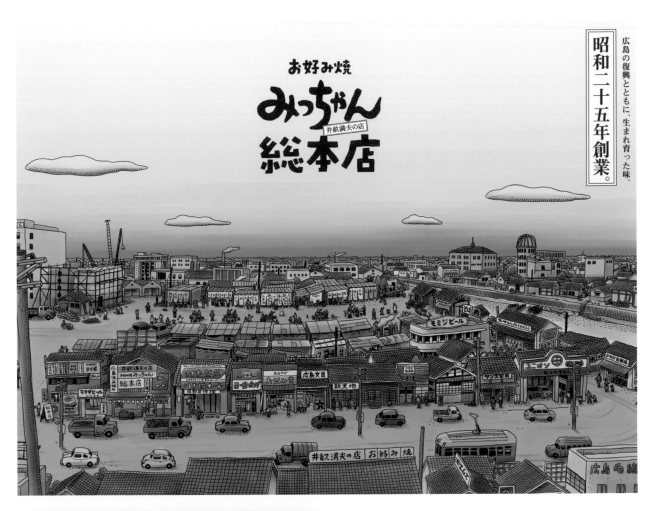

焼み

ちゃん

井畝満夫の店

本店

広島の復興とともに、生まれ育った味。

昭和二十五年創業。

しろくまのお米 白米

「しろくまのお米」是品牌的名稱，意為「北極熊的白米」。設計師從品牌名稱入手，設計了一顆放大許多的白米，為這顆白米配上北極熊的模樣，有時則是用白米表達了北極熊的鼻子部位，給人一種可愛的感覺。

Designer | Ryuta Ishikawa　Studio | Frame inc.

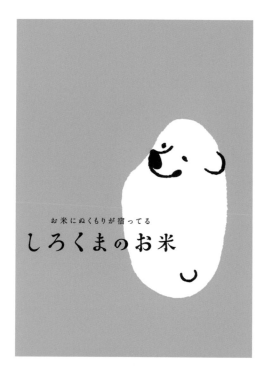

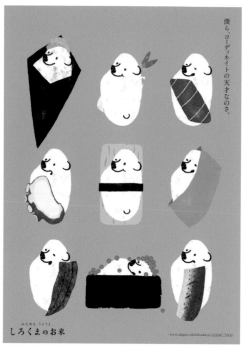

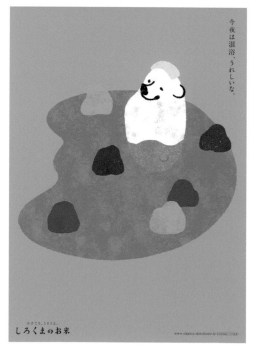

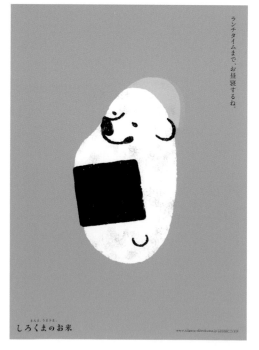

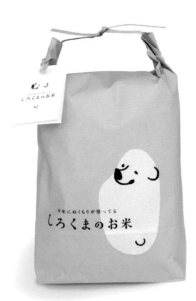
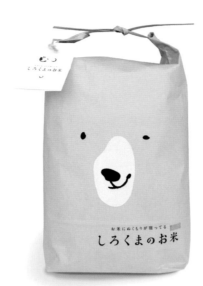
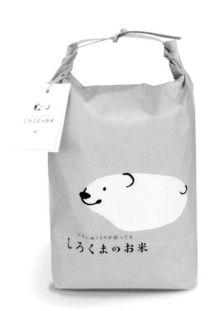

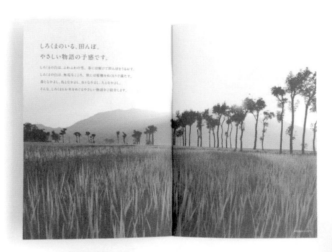

The Big Ride 單車圍城記 工作坊

香港青年藝術協會發起了一個鼓勵人們騎自行車的活動。工作坊的活動中會有專家傳授一些騎自行車方法、道路安全、基本的修理方法。設計工作室gardens&co. 受邀為其設計品牌形象、宣傳刊物等。

Designers | Kevin Ng, Wong Kin Chung & Jeffery Tam　　Studio | gardens&co.

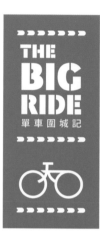
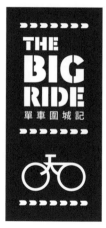
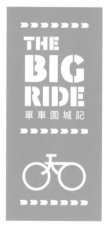
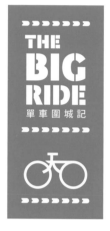
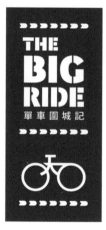

ww.hkyaf.com
k@hkyaf.com

設計工作室 Cochae 基於「新芽是從老樹長出來的」這一重視傳統的理念，結合日本折紙和傳統的民間玩具，如木芥子、達摩吉祥娃娃等進行設計。由此一來，人們不但能夠享受到折紙的樂趣，同時也可以欣賞文化和傳統。

Designers | Yosuke Jikuhara & Miki Takeda Studio | Cochae

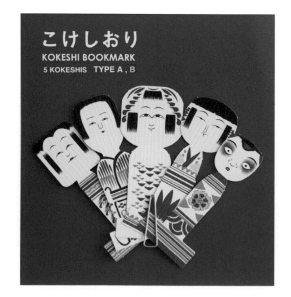

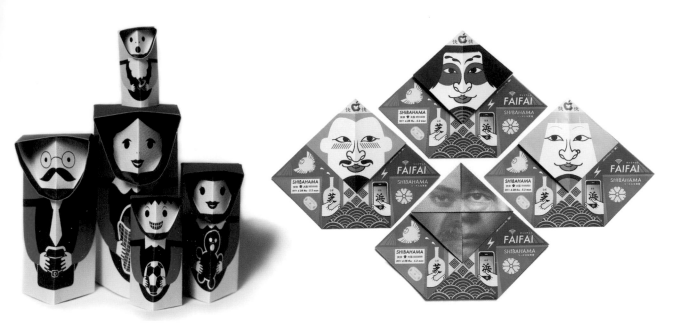

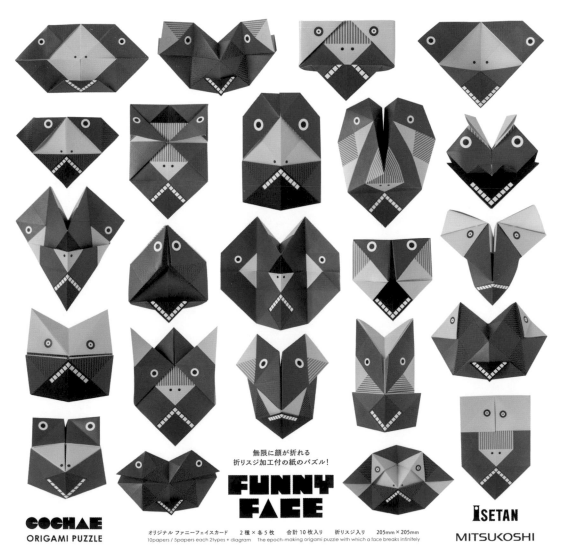

無限に顔が折れる
折リスジ加工付の紙のパズル!

FUNNY FACE

COCHAE
ORIGAMI PUZZLE

オリジナル ファニーフェイスカード　2種×各5枚　合計10枚入り　折リスジ入り　205mm×205mm
10papers / 5papers each 2types + diagram　The epoch-making origami puzzle with which a face breaks infinitely

ISETAN
MITSUKOSHI

菰樽（又稱酒樽）是日本傳統的清酒裝酒器皿，常被編織草繩所包裹，寓意互相敬酒、祝願對方身體健康、幸福美滿等。包裝設計的理念是既要保留傳統的文化內涵，又要賦予其新形象。

Studio | D+

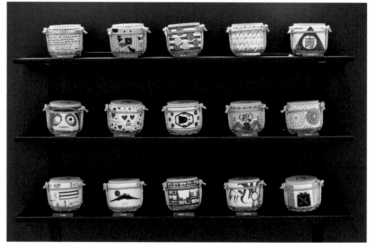

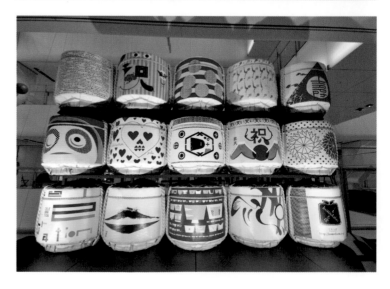

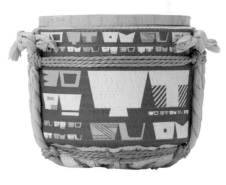

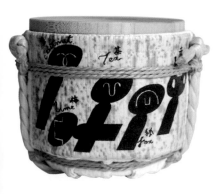

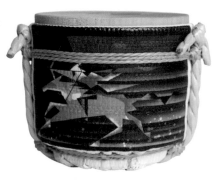

海報 & 書籍封面
POSTER & BOOK

師來說都是很必要的。
改變社會環境，對每個設計
供更好的解決方案，努力去
創作原創的作品，為世界提

高谷廉
Ren Takaya
｜藝術總監／設計師
｜AD&D

高谷廉於 1999 年畢業於東北藝
術工科大學雕塑系，畢業後任職於
Good Design 設計公司，2011 年建
立自己的設計工作室 AD&D。曾獲
Cannes Lions、Oneshow、D&AD、
NY ADC、NY TDC、The Brno
Biennial Visitors' Award、Hiiibrand
Typography Annual Best Work
Award、Grand Prix 及 Gold Golden
Bee 11 等獎項。

簡而言之，美不應只在有形之物中，在日本人眼裡，美在全部的感官中。

物哀
為本居宣長 18 世紀時提出的概念，意為
「對事物的感知」，常指對事物無常和易
逝的感歎。雖有哀傷之意，其本質暗示著
一種被喜悅、愛甚至悲傷所影響的情感體
驗。解釋這一概念最常見的例子就是日本
人對櫻花的喜愛。

植根於歷史中的極簡主義

我認為平面表達中的極簡主義是隨著一個國家的文化成熟度
而變化的。在日本，極簡主義的風格來源於我們的歷史文化。

我們可以回顧一下日本的傳統藝術流派——琳派和狩野派。
這些流派的作品非常簡潔，畫家在有限的空間裡大膽運用極簡的
表現手法，反映的正是日本思維中的極簡主義。誇張、扭曲的繪
畫技法極大地影響了後來反映德川時代社會風氣和習俗的浮世繪
作品。我認為這些歷史上的繪畫風格同樣也強烈地表現在當今日
本人的生活方式上，包括我們的動畫、漫畫和設計作品。

美之於人的全部感官

一般來説，人們
傾向認為武士、櫻花、
富士山、藝妓、壽司等
是日本的象徵。確實，
這些符號都是展現日本
之美最為直觀的視覺象
徵。但是，要理解其中
的美，更應該動用人的全部感官。從其承
載的言外之意，到其所在的場景全都需要
視覺以外的感官來充分感受其中之美。

就拿櫻花作例子吧。那片片淺粉色的
櫻花毫無疑問在視覺上是美的，但其美不
止於此。我們來想像這樣的一個場景：湛
藍的天際延伸至目之所及，棕黑色的櫻花
樹幹猶如佇立千年般悠然自得，朵朵櫻花
或盛放或含苞待放，在徐徐微風下飄蕩散
落如飛雪。賞櫻的人們不僅僅透過櫻花本
身來感受它的美，而是結合整個場景中的
元素來感知其美：沁人心脾的微風，澄淨
的藍天，強健的樹幹，缺一不可。所有的
元素結合起來，帶來感官和精神的享受。

書法，一種思考和信仰。

墨汁、毛筆與和紙在日本歷史上曾長期作為溝通的工具而存在著。對日本人來說，藉由書法來表達精神和思想是非常重要的。

當日本人想表達一下特殊的想法時，我們會寫在紙上，而不是在電腦上打字。因為手寫字更能傳達一種確信和敬畏，這是電子化的書寫所不能做到的。因此，在一些品牌設計中，設計師常常應用「墨」元素，尤其是一些非常有歷史底蘊的老牌子，這些品牌通常希望塑造一個歷史悠久和值得信賴的品牌形象。

在當今的時代，無論是世界的哪個角落，設計都變得越來越重要，日本也是如此。然而，和其他的產業相比，設計所獲得的關注還不夠多。創作原創的作品，為世界提供更好的解決方案，努力去改變這一社會環境，對每個設計師來說都是很必要的。

家紋，精神的傳承。

在歷史悠久和信賴感這一意義上，「家紋」元素也有著同樣的功能，它是最能表現日式傳統的文化符號之一。在大約 1200 年前的平安時代，日本貴族開始使用家紋來表示所屬的家族、譜系以及家族所代表的社會身份、地位。這一傳統延續至今，在一些傳承好幾代的小店，家紋的使用非常常見，作為掌門人的物件之一，代代相傳。家紋的形狀簡潔，傳承至今已有非常多的變形。很多人仍然認為它們充滿韻味，我覺得這也是很多日本設計師會選用這一元素的原因。

LV 的第二代繼承人——喬治·威登曾在 1867 年參觀巴黎世博會。他受到當時參展的德川家族的家紋啟發，後來就設計出了 LOUIS VUITTON 的首字母交疊的品牌商標。可以說，家紋是日本設計美學中一個很常見的例子。

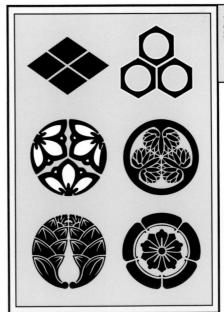

日本傳統族徽

武蔵野美術大学 2012 招生海報

海報設計的目的，是要強調武藏野美術大學作為
創意活動提倡者的身分。設計的主要概念是展現
顏色本身的美。橢圓狀的色塊在邊緣處呈現漸層
的效果，呈現出一種夢幻而靜謐的色彩之美。

Designer | Takao Minamidate
Studio | Daikoku Design Institute

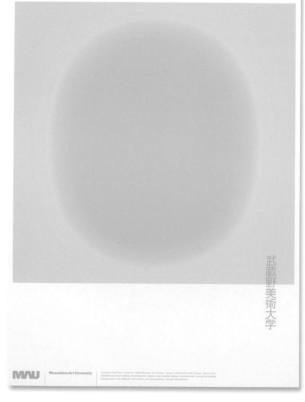

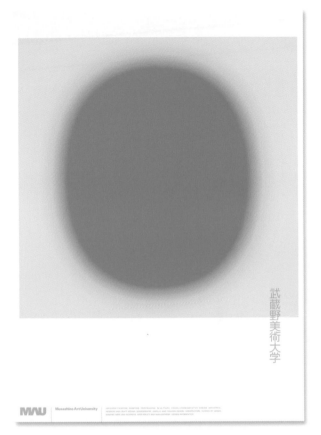

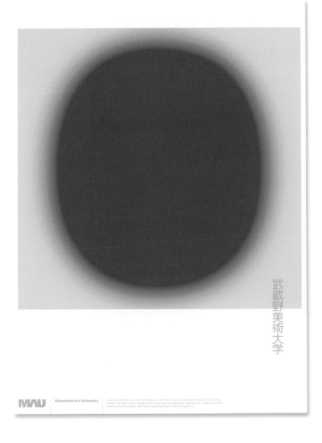

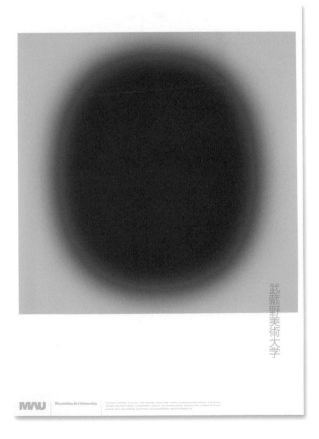

這是為電子音樂會 THISWEEK 所設計的海報。透過看似毫無關聯的幾何圖形拼出了「THISWEEK」的英文字母，以視覺投射的方式呈現了一種音樂、平面、影像相融合的場景。

Designer | Motoi Shito

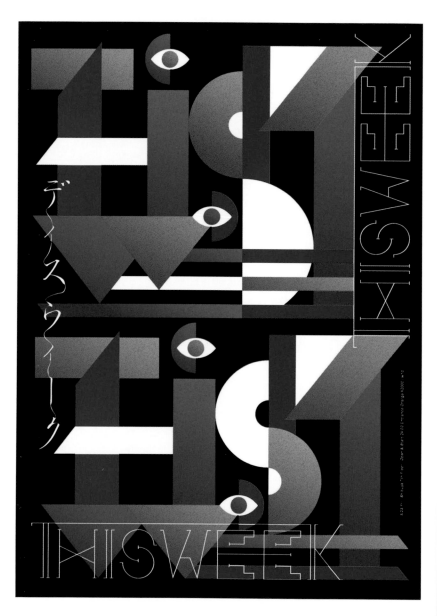

Shochiku Magazine Extra 周年紀念海報

Shochiku Magazine Extra 是松竹株式會社為紀念創立 120 周年而發行的號外刊。以 Shochiku（松竹）的首字母「S」為圖案，表現了松竹電影公司的熱情和進取氣質。數字 120 橫亙在 2014 年和 2015 年之間，象徵延續和交替，表達了對新年的願景。

Designer | Motoi Shito

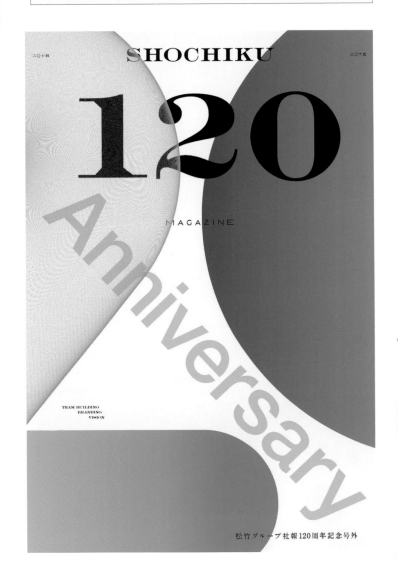

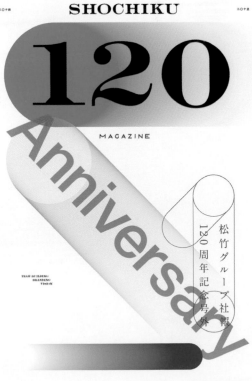

這是目黑區美術館在 2014 年以家具設計師喬治・尼爾森為主題的展覽海報。海
報的設計首先以喬治・尼爾森的英文字母為元素,透過看似凌亂實則符合視覺連
續性的排布,呈現了他的名字。其次,以他最為人所熟知的作品,如「球時鐘」
(Ball Clock)和「椰子椅」(Coconut Chair)為元素,整體的鮮紅加米黃配色,
一方面參考了日本國旗的紅,另一方面也表現了一種年代悠久之感。

Designers | Takeo Nakano, Kaoruko Naoi, Ami Kawase Studio | Nakano Design Office

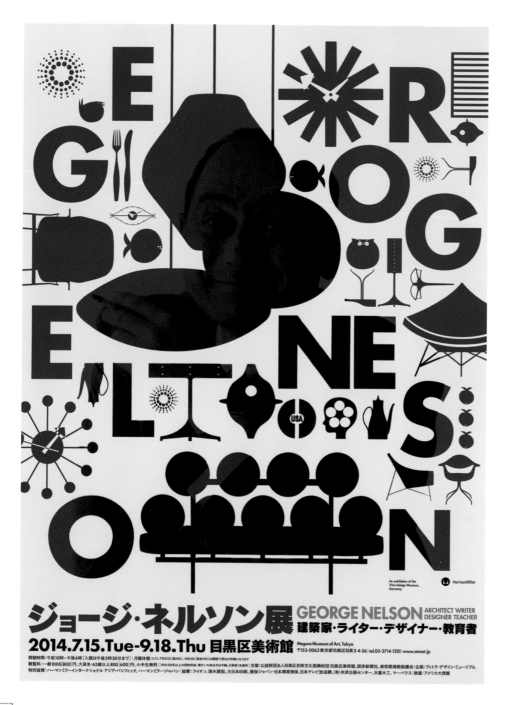

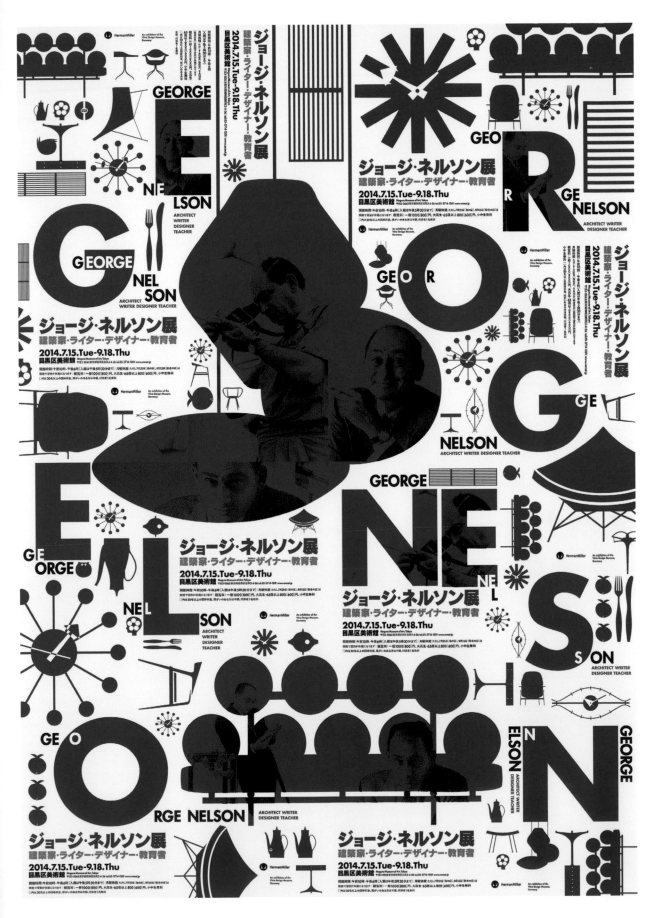

自 2012 年至 2015 年，設計師上西祐理（Yuri Uenishi）連續 4 年為世界桌球錦標賽設計日本版海報，每年的海報設計皆獨具匠心，簡單又悅人耳目。由於海報皆張貼在車站，因此設計師希望透過平面元素、印刷和色彩來達到讓路人駐足、觀看，並留下印象的效果。

Designer: Yuri Uenishi

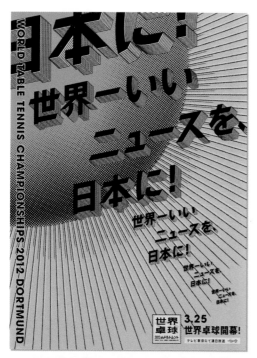

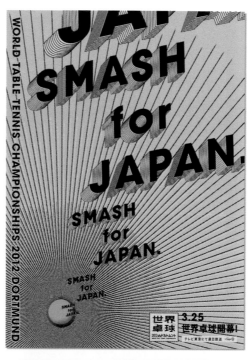

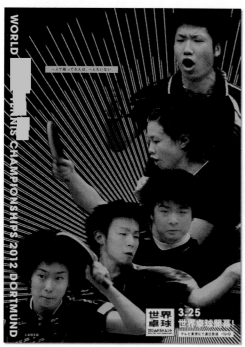

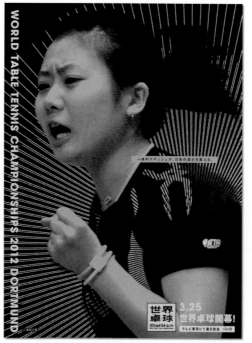

2012 年，為突出桌球的「快速」和「氣勢」，設計師以漫畫中常用的效果線（放射線）為主題製作了海報。為了在車站裡醒目，印刷在金色的紙上。

2013 年，與日本十分有名的桌球漫畫《去吧！！稻中桌球社》合作，借漫畫人物之力使更多人記住了海報，大獲成功。

2014 年，日本是世界桌球錦標賽的主辦國家，因此設計師特別意識到了日本特色。上西祐理與日本畫家山本太郎先生的畫作合作，以花牌（日本傳統的紙牌遊戲）為題材，表達了以日本為舞臺的桌球熱戰。富士山、鶴等日本傳統的題材與柵欄、飛機等現代題材共存。畫作的趣味，加上印刷在閃閃發亮的雷射紙上，讓人感受到耳目一新的日本特色。

2015 年，以高速度的體育運動特有的「瞬間」為主題，試圖將「快到甚至像靜止」的狀態定格成畫。設計師甚至排除了空間性，在照片中最低限地截取了選手常常置身於其中、可能一決勝負的緊張瞬間。

2012

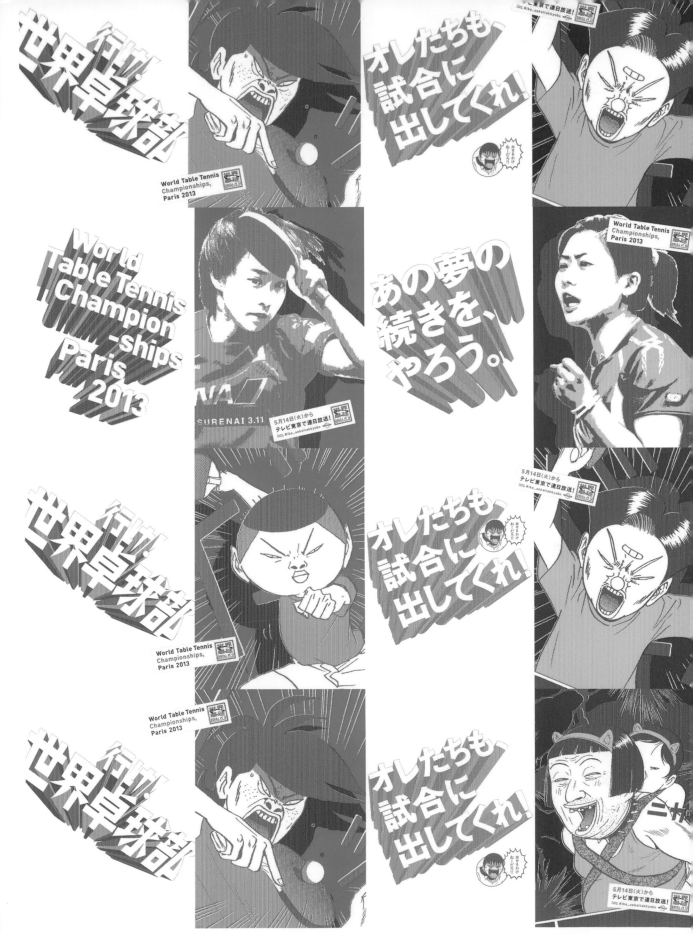

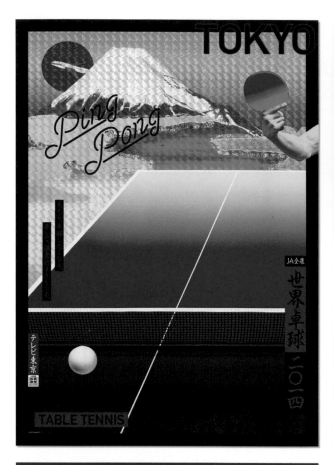

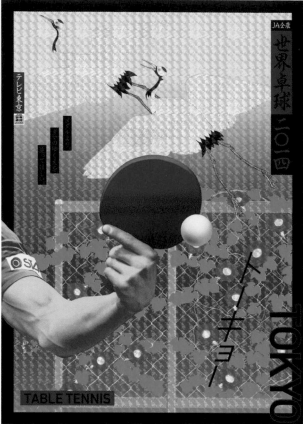

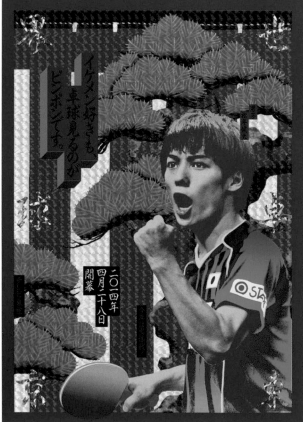

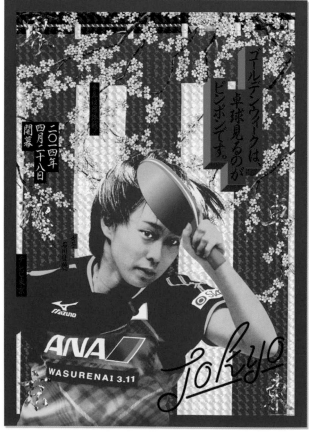

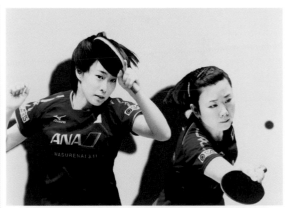

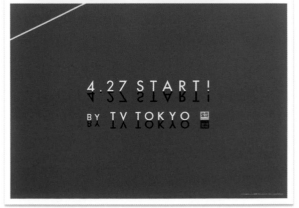

4.27 START!

BY TV TOKYO

2015

JAGDA Junk Exhibition 展覽海報

這是一組以「垃圾食物」為主題的海報設計，設計的元素包括可口可樂、漢堡、草莓蛋糕、薯條、甜甜圈等。設計師有意去除事物本身的細節，只保留最能表現事物的基本圖形，讓整個設計充滿扁平化風格。

Designers | Shogo Kishino & Miho Sakaki Studio | 6D

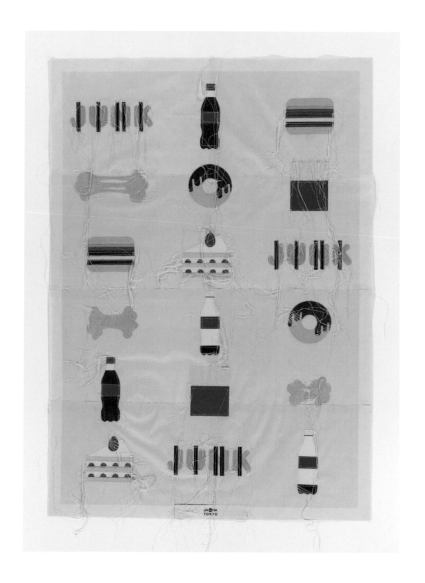

Nagoya Women's Marathon 2015 馬拉松海報

名古屋女子馬拉松是全球規模最大的女子馬拉松，但名氣與其他同類賽事相比卻沒那麼大。因此本次的海報設計，希望能將女性參與馬拉松賽事的體育精神表現出來。透過描繪女性跑步的動作和神態，海報絕佳展現了女性運動的精神。另外，為了更明確地表示出賽事的屬性，海報背景用上大大的「女」字，強調這是一個女性賽事。

Designer | Yagi Aya

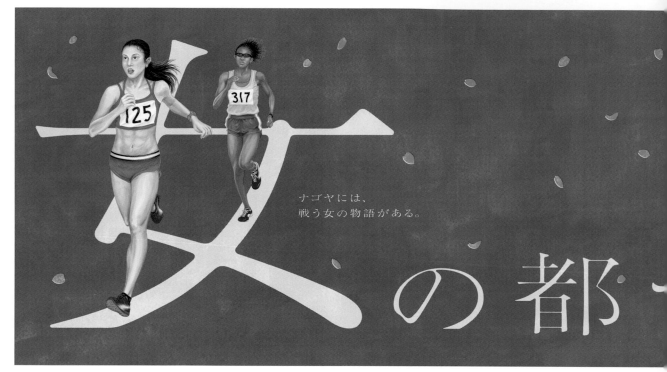

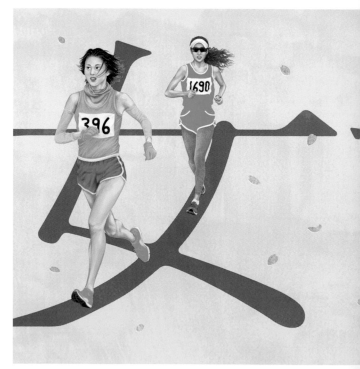

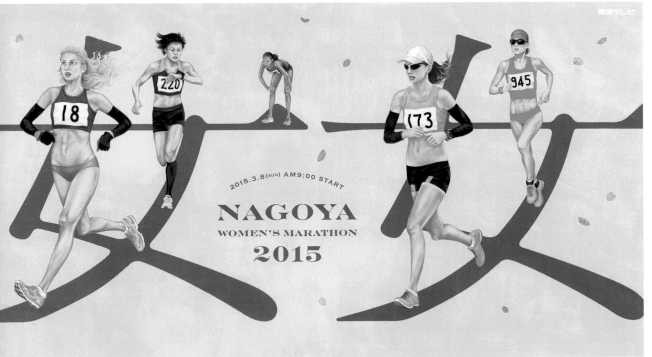

New Year's Card Design 賀年卡

十二生肖在亞洲地區是非常重要的文化符號。因此在賀年卡上採用十二生肖為元素是常見的做法。設計師使用了漫畫風格手法，使整套卡片的風格相當可愛有趣。

Studio | Studio-Takeuma

這是設計師的一個實驗作品，目的在於探索實際的視覺呈現和抽象圖像的平衡。
海報的設計採用了平版印刷的工藝，而名片則是使用凸版印刷。

Designers | Keita Shimbo & Misaco Shimbo Studio | smbetsmb

Books & Hats Party 書店活動

Books & Hats Party 是一個由手工製帽子店 Viridian 和二手書店 Rurodo 流浪堂共同舉辦的讀書活動。這兩家獨立商店希望將帽子製作和書籍結合起來，流浪堂精選 7 本涵蓋文學、設計等的書，Viridian 則以這 7 本書為基礎，設計 7 頂與之對應的帽子，分別在兩間店展示。海報的設計融合「帽子」、「書本」和店名的英文字母，傳遞出一種輕鬆愉悅的氣氛。

Studio | tegusu

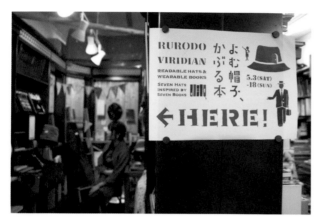

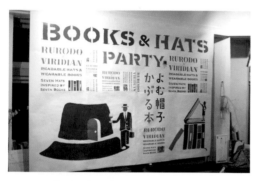
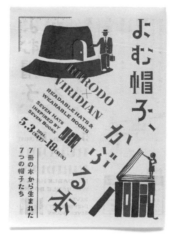

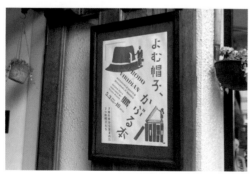
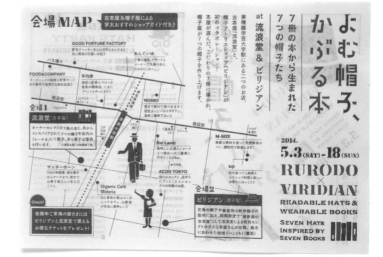

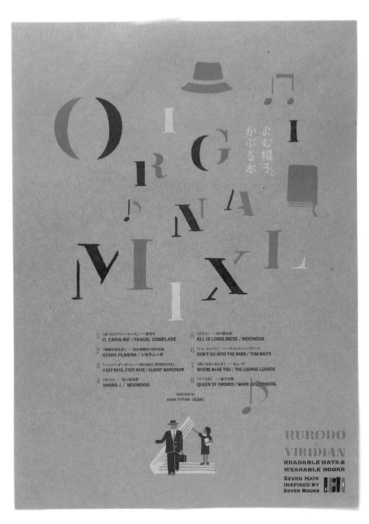

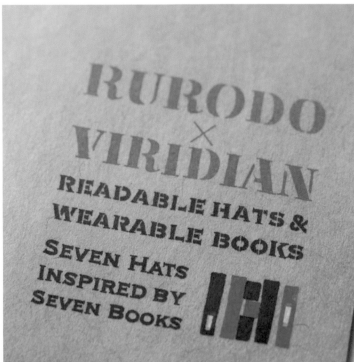

夢の蕾 專輯封面

這是為日本搖滾樂團レミオロメン（雷密歐羅曼）所設計的專輯封面。設計師從專輯名稱 Dream's Bud 入手，以色彩多樣而鮮豔的鴿子為主要元素。

Designer | Atsushi Ihisguro Studio | Ouwn

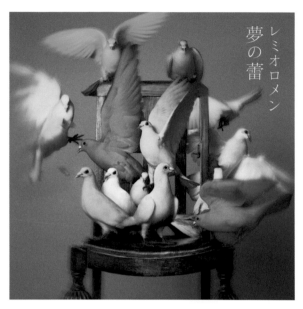

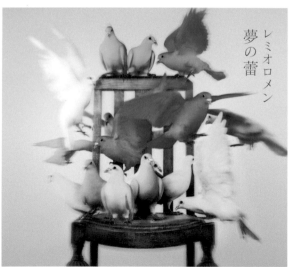

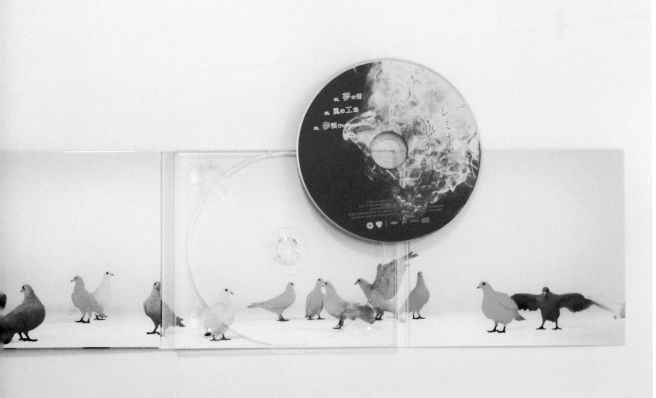

這個設計受到了亞洲傳統的文化意象——祥雲——的
啟發。字體設計充滿祥雲的精氣神,即與大自然融
為一體的思想。

Designers | Shogo Kishino & Miho Sakaki Studio | 6D

6D Address
1-8-4 4C, Nishiazabu,
Minato-ku, Tokyo
106-0031, JAPAN
Tel_Otsubo :+81-3-5913-8891
Tel_Kishino :+81-3-5771-7810
Fax :+81-3-5771-7811
info@rokud.com
http://rokud.com

在古代，人們用樹枝來記錄數值，後來此一記錄的行為逐漸演化成數學和文學。數學和文學如今雖已有豐富的內涵，成為兩個獨立的學科，但是追根溯源，數字和文學有著千絲萬縷的關係。基於這一概念，本書的主題是借助數字來認識文學。

Publisher | Getsuyosha Designer | Ikuya Shigezane

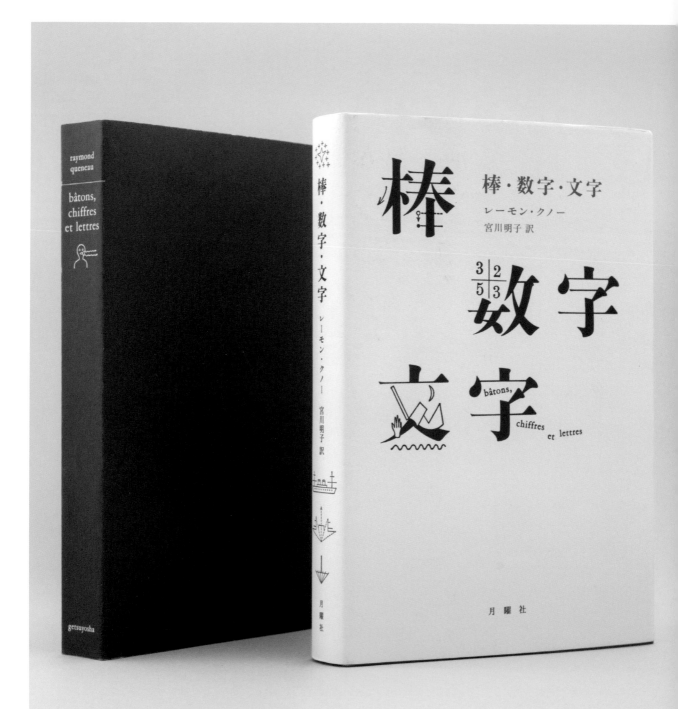

Summer Class for Little Chefs 課程手冊

這本宣傳小冊子的設計是以孩子和家長為目標對象，因此，設計更傾向於使用大量的卡通元素，將玩具、壽司、飛機、奶昔、披薩、漢堡等物品都變得可愛有趣，從而吸引潛在客戶的注意力。

Designer | Wong Kin Chung Studio | gardens&co.

Logo Designs by Style 是一本收錄多達 1000 個日式風格品牌商標設計的設計參考書，對日式風格商標有興趣的設計師來說非常有幫助。

Publisher | PIE Books

本書的主題是「鄉村生活的四季」，講述了作者對大自然四季變換的感悟，收穫栽種作物及煮食的樂趣。設計師希望藉著封面上四季色調的抽象圖案，和內頁中「春」、「夏」、「秋」、「冬」字體的設計來表現本書的主題。

Designer | Masaomi Fujita Studio | tegusu

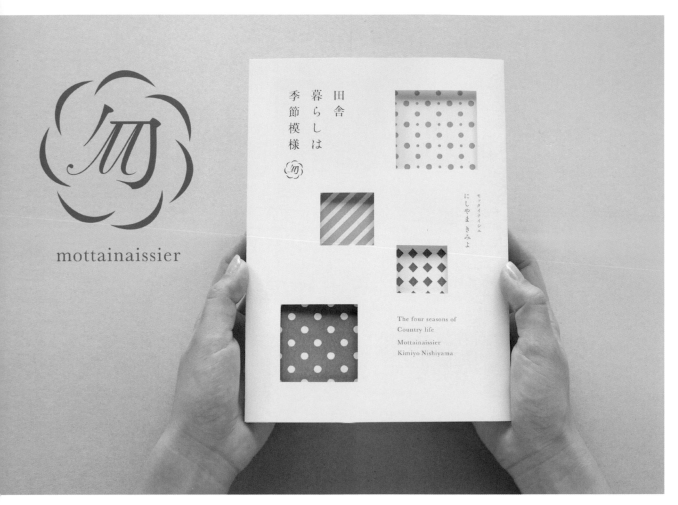

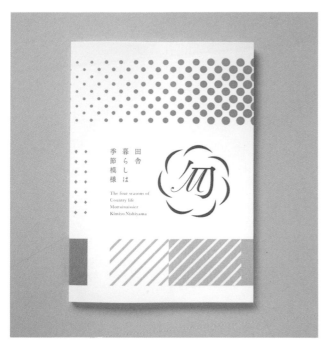

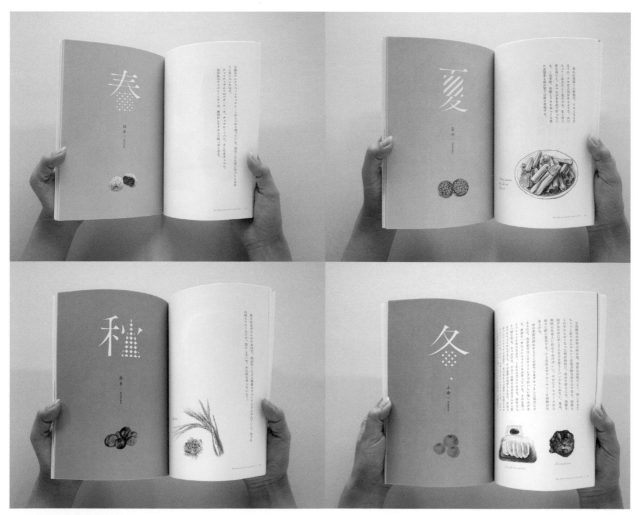

レトロな印刷物 ご家族の博物紙 書籍設計

這本書彙集了過去 50 年到 100 年間的日本產品包裝、標籤等大眾類平面設計作品。依據時代或者性別，各種商品的消費者有所不同。這本書就是將客戶視為「家族成員」來進行編排。書名以及家族成員的 LOGO 字體均是原創設計。字體設計上漢字的筆劃有所省略，變得更加簡潔卻也不妨礙閱讀。

Designer | Yoshimaru Takahashi

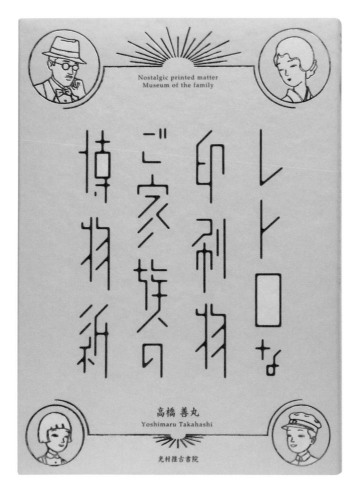

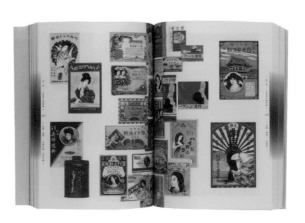

來福之家　書封設計

這本中文書的封面文字取自內文的一句對白「我是許笑笑」，封面不僅用了中文，還用了日語、中文拼音、閩南語拼音來表示同一句話，暗示本書主角在各種文化之間遊走，試圖尋找自己的身份認同的主旨。

Designer | Albert Cheng-Syun Tang　　Studio | ACST Design

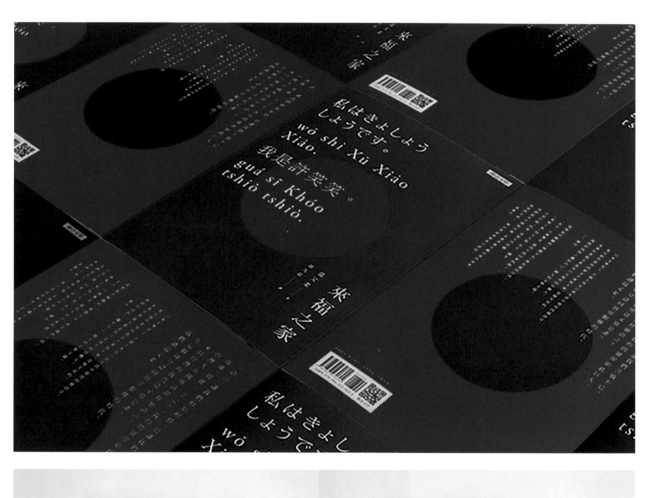

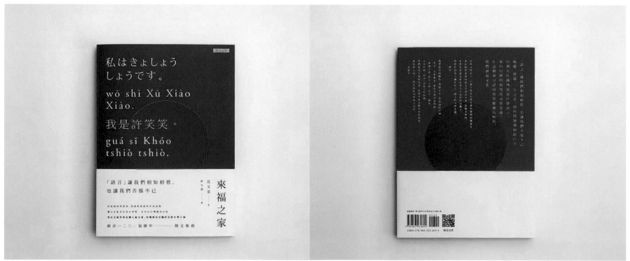

何が彼を殺人者にしたのか 書封設計

本書試圖探討暴力、精神虐待、法醫等主題。為了讓讀者在看到封面的第一眼就感受到本書的懸疑氣氛，封面設計大膽地採用了血紅色和墨蹟的筆觸。

Designer | Ikuya Shigezane

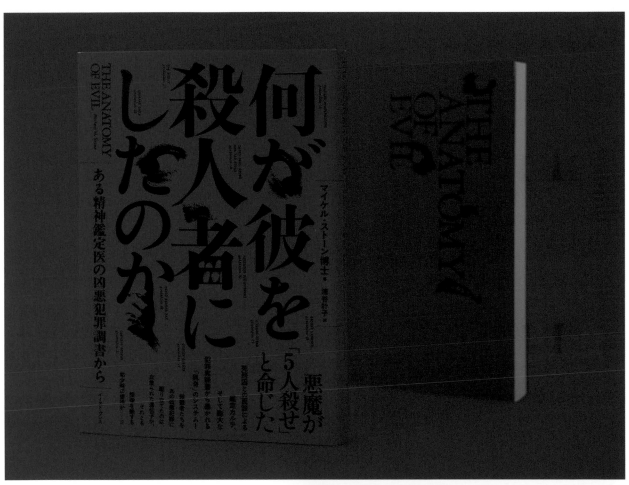

くすりとほほえむ元気の素 書籍設計

這本書是過去 200 年間日本藥品包裝及廣告的作品集合。本書標題以及其中各章節的標題均使用了原創字體。作品收錄了許多有趣的包裝設計，字體也在傳遞一種幽默的味道。同時，為了展現一種懷舊的風格，書中藥品的名稱均使用了柔和的字體。

Designer | Yoshimaru Takahashi

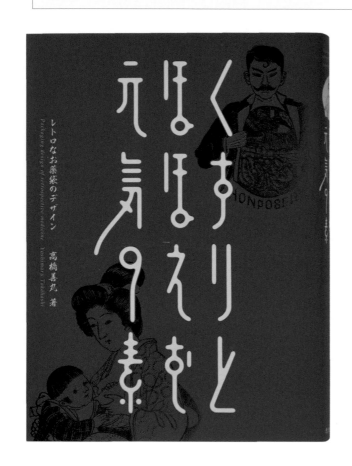

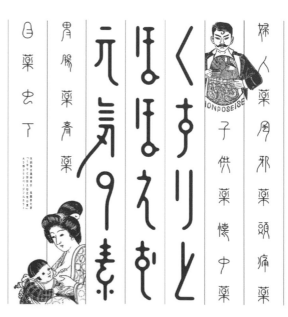

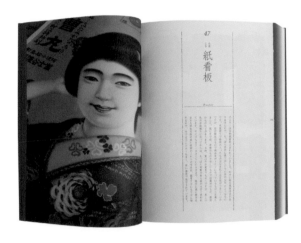

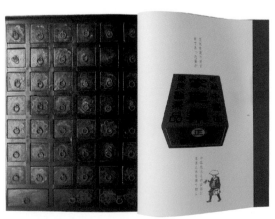

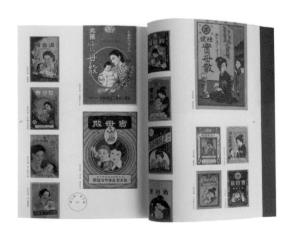

本書的主題是人類與機器,探討不斷更新換代的機器是否會取代人類,而人類在這一過程中是否無能為力等問題。因此,設計師使用黑色和銀色,旨在讓封面設計表現出一種冷金屬感。

Designer | Asami Sato Studio | Satosankai

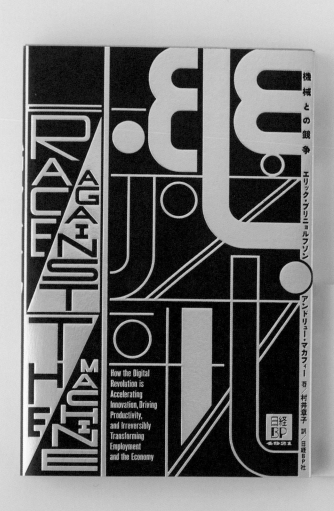

幻想耽美 書籍設計

本書收錄了日本當今最有人氣的現代藝術家的作品。這些作品都呈現出一種頹廢和夢幻的氣氛，以展現日本的一種次文化——耽美文化。封面的設計使用了哥德風格中常用的蕾絲和金箔元素。

Designer | Yoshimaru Takahashi

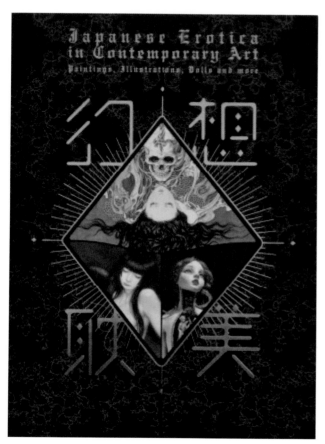

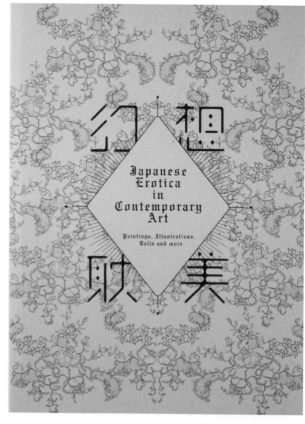

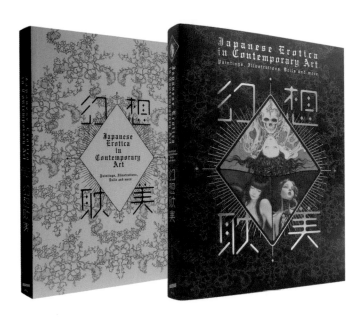

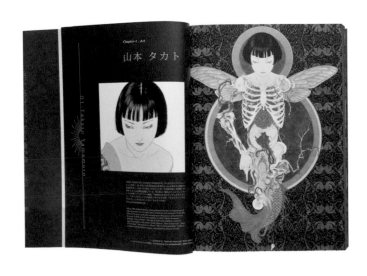

商標設計
LOGO

平面設計中的「日本本色」為何物呢？

追溯時代，據說誕生於 400 年前的「琳派」奠定了日本設計的根基。

所謂琳派，是以本阿彌光悅為首的日本畫和書法流派之一，特徵在於，簡單而又動態的畫面構成、充滿緊張感的留白布局方式、將「動物、人、自然」等單純化的表現手法。國際上，俵屋宗達的「風神雷神圖」則作為其象徵而較出名，而眾所周知，在平面設計的領域中，代表日本的設計師田中一光（1930-2002 年）留下了眾多受「琳派」影響的作品。

藤田 雅臣
Masaomi Fujita
| 設計總監
| tegusu

藤田雅臣於 1983 年生於日本靜岡縣。從靜岡文化藝術大學設計系畢業後，從事策劃、編輯和總監多年。後來轉型為一名設計師，同時還在廣告公司擔任美妝、時裝和雜誌的設計和藝術總監。2012 年成立了自己的設計工作室 tegusu。目前涉足範圍廣泛，包括概念策劃，為公司和商店進行 CI（企業識別corporate identity）和 VI（視覺識別visual identity）開發設計、平面設計和網頁設計等。

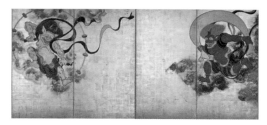

俵屋宗達，從安土桃山時代到江戶時代初期的 17 世紀前後，活躍於京都的町繪師。他深受日本京都一帶的宮廷文化影響，作品富於多變，具有較強的藝術性。俵屋宗達與尾形光琳是江戶時期最有名的裝飾藝術大師，前者成為宗達光琳派的始創人，後者則是該派代表人物。

《風神雷神圖》，俵屋宗達創作於江戶時代早期，現京都國立博物館藏

琳派的代表人物：
本阿彌光悅
俵屋宗達
尾形光琳
尾形乾山
酒井抱一
神阪雪佳

《鹿下繪新古今集和歌卷》
繪畫：俵屋宗達
書法：本阿彌光悅

另一方面，自古以來用於衣服和食器裝飾的「日本花紋」和顯示家世的「家族徽章」等傳統的主題，也是象徵著日本設計的元素。這種傳統的表現手法，在現代也備受珍視。

日本天皇的十六瓣菊花家紋

豐臣氏以及日本內閣總理大臣所用的五七桐紋

德川氏的三葉葵家紋

再稍微深入挖掘獨具日本特色的平面設計，轉換一下話題，在此也提一下次文化的類型。

遊戲和動漫的宣傳廣告、包含封套在內的藝術作品、漫畫的封面設計，這幾年來的設計品質急劇提升，另一方面，從 Netlabel 發售的音樂封面設計、ZINE 和同人誌等小型媒體中誕生的設計，可以看到很多實驗性的活版印刷、抽象性的平面表現等不受市場約束的自由設計。實際上，縱覽包括這些次文化在內的日本設計，會看到流行文化的商標、洋溢美國西海岸風情之物、飽含猶如巴黎般傳統又優雅的要素之物等，設計的方向性正變得相當多樣化。換個說法，從中可看出，日本設計同時存在並吸收多樣的表現手法，透過日本人這個篩檢程式進行重新構築，根據市場進行分類活用。

次文化
在社會學和文化研究中，次文化是一個處在與主流文化相區別的文化中的人群，次文化從主流文化中分化而成，但是仍保留主流文化的部分特徵。
牛津英語辭典將「次文化」一詞定義為「包含在一個主流文化中的衍生文化，常具備和主流文化相異的理念和價值趨向」。

在當今日本，為了啟動地方活力，向下一代傳承傳統工藝和文化，而活用設計力量的事例非常多，設計師與特產的包裝設計及地方活動的宣傳等產生關聯的例子也正在增加。我在前往鄉下地方時，其中一大樂趣就是尋找設計得極具美感的土產，如果細看包裝設計，會發現當中有很多設計對日本的傳統美學進行了重新構築，運用日本花紋和家族紋章、被單純化的極具美感的自然之物（例如富士山、梅、松等），同時融合現代色調、形式、活版印刷等，出色地改造出了「新日本設計」。我感覺在日本的平面設計業界，一直都小心慎重地對待如何繼承「日本本色」這個課題，眾多設計師都為能與傳統美面對面而感到驕傲。

何謂平面設計中「日本本色」？

——並非單純地理解為象徵「和」的東西就等於日式。或許，繼承了傳統之美又被賦予現代意義的感性，並且積極吸收其他國家設計中的優良成分、符合日本人獨有表現手法的柔軟性，才正是現代的「日本本色」。

這個亞洲餐廳品牌給人的感覺,猶如一個為勞作而曬得臉頰紅紅的、淳樸
而優雅的女人。為了傳遞出「對大自然的恩賜最真摯的感謝」這一概念,
品牌商標的設計使用了很多代表大自然的元素,如太陽、流水、落英。

Designer | Naoto Kitaguchi Studio | ANONIWA

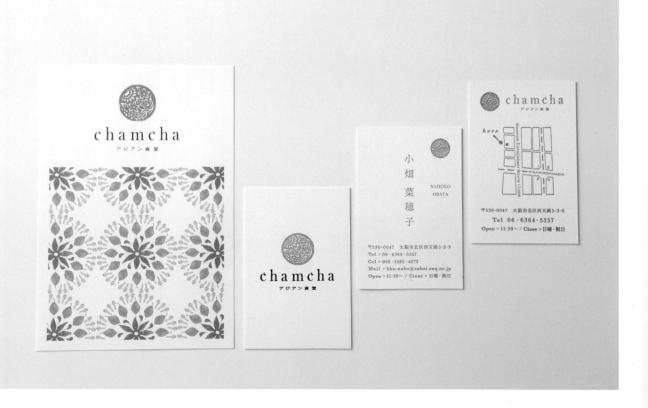

真穴みかん 貴賓 蜜柑

「貴賓」代表著真穴蜜柑品牌的最優品質和最高等級。設計師在進行品牌設計時，考慮到品牌的訴求是強調其蜜柑的口感和甜味獨特，同時來自頗負盛名的產區這兩個特點，因此整體的設計更趨向於簡潔有力，傳統而不古舊。

Designers | Taku Satoh & Natsuko Fukuhara
Studio | Taku Satoh Design Office Inc.

まあな
真穴みかん

薄皮 マ 極甘

貴賓

蒲田仲六郷是一家香薰療癒和按摩院。設計的概念來自燕子的意象，象徵著兢兢業業、適應力強、生命力強。設計師運用這個元素來傳遞品牌的特色：放鬆客人的神經，讓客人透過香薰、按摩重新獲得活力。在品牌商標處，更是優秀地結合了燕子的形態和文字「力」，強調了品牌的主旨。

Studio | ANONIWA

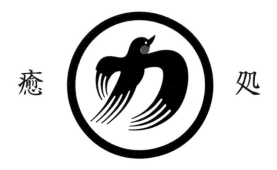

蒲田仲六郷
relaxation

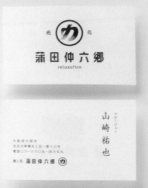

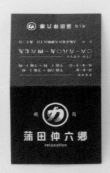

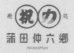

萩原精肉店於 1947 年在日本神奈川縣鎌倉市創立，有著悠久的歷史。SPREAD 工作室所設計的商標和圖案靈感來自店名中的「肉」字，在多次修改後，最終抽象出猶如兩塊疊在一起的屋頂圖形。

Designers | Hirokazu Kobayashi, Haruna Yamada, Satoko Manabe
Studio | SPREAD

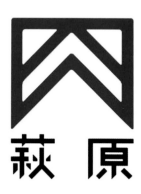

萩原精肉店

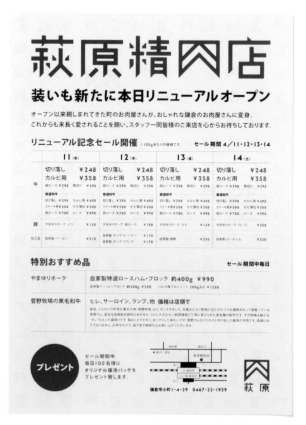

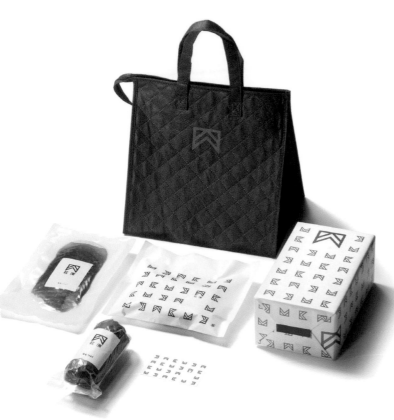

萩原精肉店

営業時間 9:30 ▸ 18:00　定休日 日曜・祝日
〒248-0006 神奈川県鎌倉市小町1-4-29
tel & fax：0467-22-1939
www.kamakura-shops.com

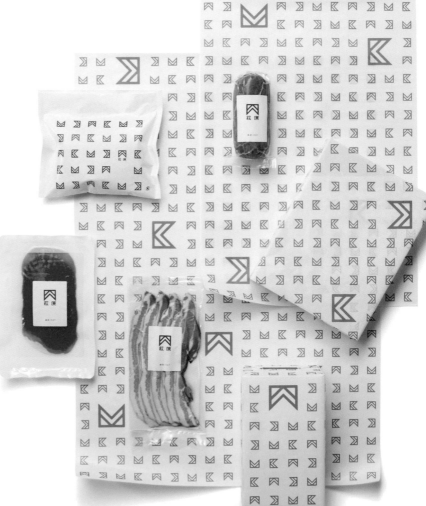

這個項目是為 2013 年在日本東京舉辦的 Roooots Setouchi Specialty Products Redesign Project 比賽所設計的。味噌是一種透過米發酵來製作的日本傳統調料。商標的三種配色——黑、白、紅——分別對應三種經歷不同發酵時間的味噌。

Studio | Para Todo Hay Fans

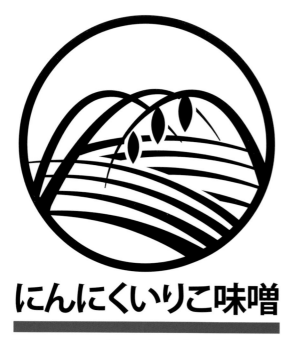

にんにくいりこ味噌

Miso Spread with Garlic & Dried Sardines

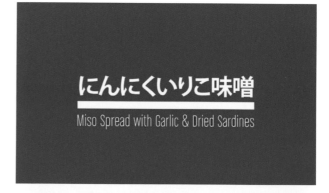

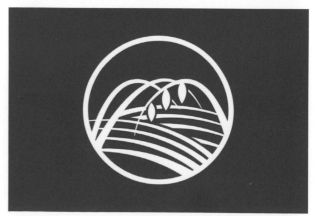

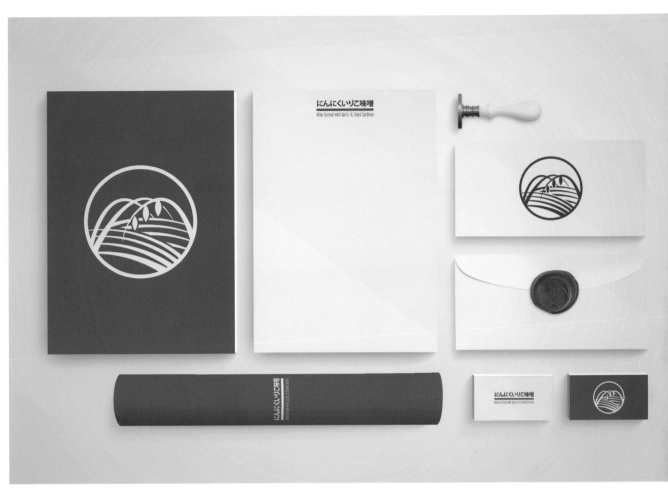

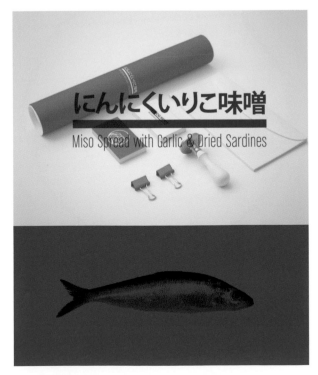

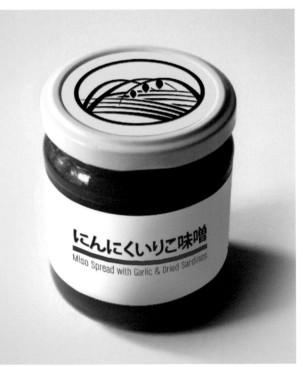

柿ノ木ノ下 畫廊

柿ノ木ノ下是一家由 1980 年代古舊民宅改造而成的畫廊，畫廊附近有一顆古柿樹，因此畫廊取名為柿樹蔭下之館。設計師根據畫廊的特點，設計了一個類似傳統日本家紋的品牌商標，象徵著家族的傳承精神。以「柿」為主題，其他的平面圖案則運用了柿子莖葉和柿花等元素。

Designer | Masaomi Fujita　　Studio | tegusu

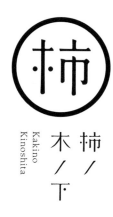

70%

Kakino
Kinoshita

柿
ノ
木
ノ
下

50mm

50%

柿
ノ
木
ノ
下

Kakino
Kinoshita

35mm

30%

Kakino
Kinoshita

柿
ノ
木
ノ
下

25mm

25%

木柿
ノ
下

18mm

15%

11mm

Top view of Persimmon

Graphic Pattern Motif

Dark Green／深緑 ふかみどり
C:100% M:15% Y:70% K:50%

Rose madder／茜色 あかねいろ
C:0% M:90% Y:75% K:28%

checkerboard pattern／市松模様

日本熊本縣天草市盛產黑木耳，Ayumi Kinoko 坐擁天然優勢，是一個生產黑木耳的品牌。黑木耳作為一種煮食材料，實際上並不那麼為人熟知。因此為了讓黑木耳這一食材有讓人煥然一新的形象，設計師從對木耳生長起重要作用的真菌出發，將其作為設計的概念，旨在使黑木耳這一食材讓人覺得親切可感。

Studio | canaria

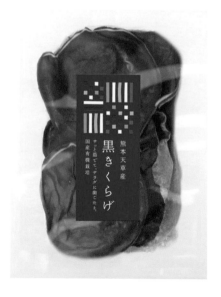

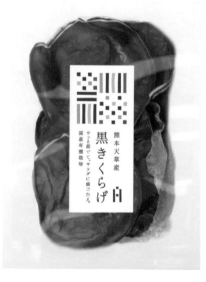

京都中勢以 牛肉肉品

京都中勢以是日本乾式熟成牛肉這一食品類的佼佼者。新的品牌商標取自品牌的「中」字，以毛筆般的筆觸畫就的圓形，再加上貫穿其中的乾淨線條，表現了店主的經營信條：讓牛、人、肉聯繫起來。乾式熟成牛肉所獨有的酒紅色被用作商標的主色，從色彩上再次強調了產品和品牌形象之間的聯繫。

Studio | canaria

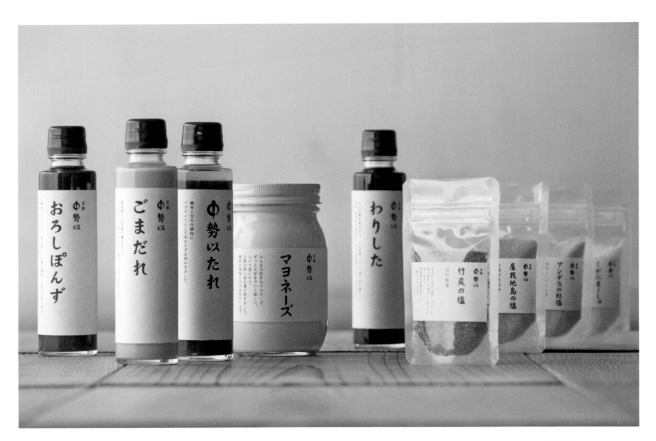

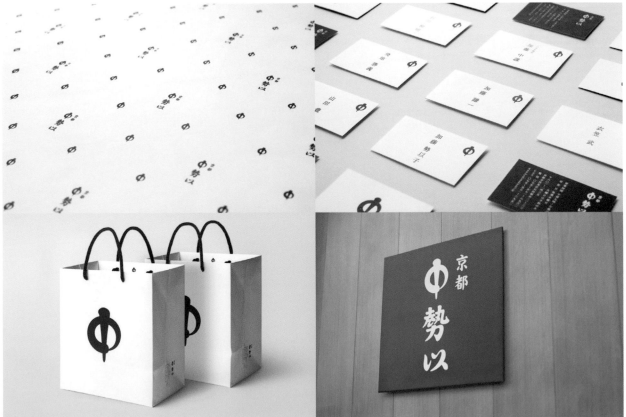

Horitaro HSRG Tattoo Studio 刺青店

錦鯉是日本文化中一個非常受尊敬的意象，並常被用在傳統的刺青藝術中。設計師使用了兩種顏色來映襯白底色：墨蹟的黑色，以及常用於神社和漆器的朱紅色。刺青師的漢字名字和刺青工作室的名字如印章般排布在名片上。

Designer | Judith Cotelle　　Studio | Nininbaori

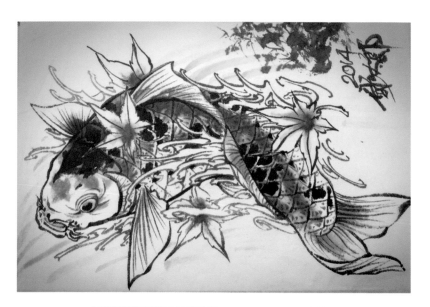

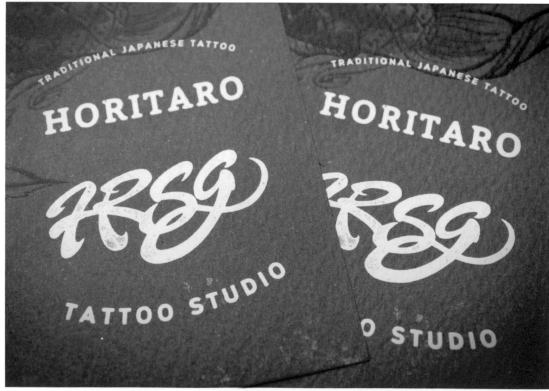

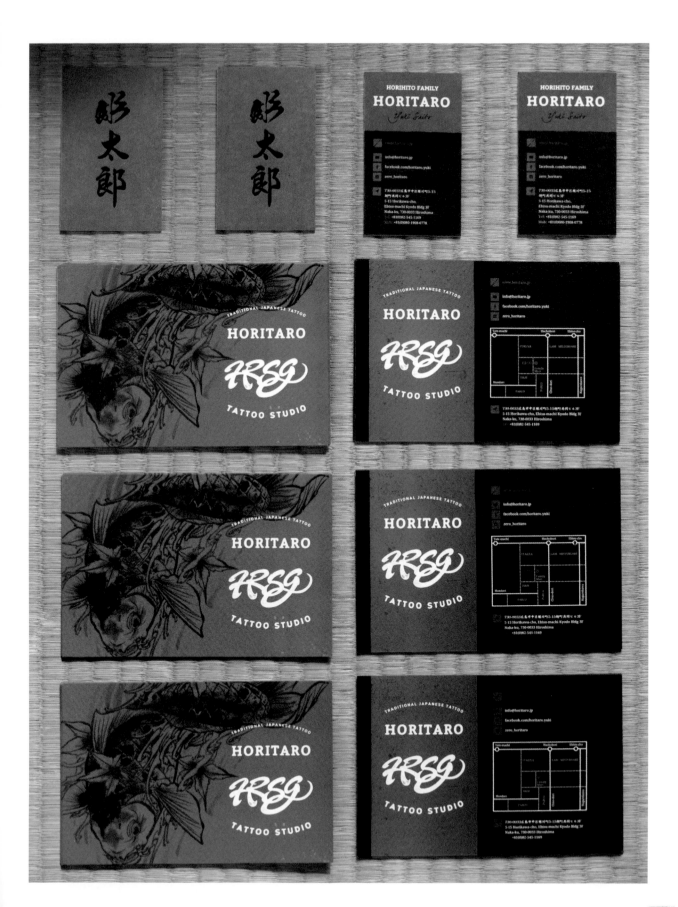

桃の木 餐廳

桃の木（桃樹）是一家翻新的中式餐館。設計工作室 6D 想要展現這個品牌有活力的一面，從而吸引更多年輕的食客，同時又展現其提供的日本餐廳靜謐環境的特點。

Designers | Shogo Kishino & Miho Sakaki　Studio | 6D

桃 の 木

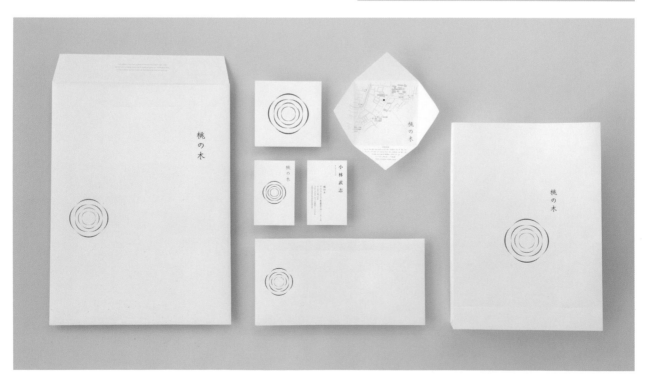

一本松ビール 啤酒

這款啤酒的名字「一本松」表達了該品牌對日本未來的希冀和期望。在瓶口處的標籤除了封口的作用,同時在反面也有品牌故事的詳細敘述。瓶身上是品牌的商標:一棵結實的松樹。這個商標由三個朝上的三角形構成,象徵品牌寄望於 2011 年海嘯後日本的災後重建。

Designer | Kota Kobayashi

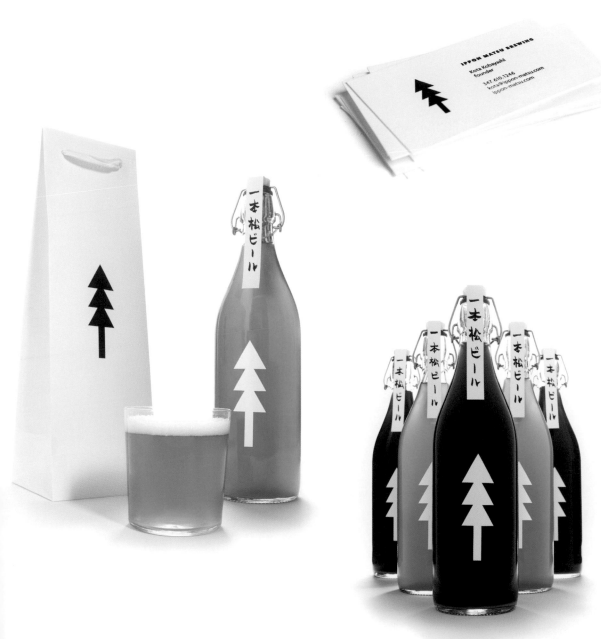

品品七週年賀卡 盆栽店

品品是一家東京的盆栽商店。這個設計項目是為該商店設計紀念商店開業 7 週年的賀卡。這系列賀卡的特點是採用了凸版印刷和銀箔燙印的工藝。

Designers | Keita Shimbo & Misaco Shimbo Studio | smbetsmb

もりした音楽教室 音樂才藝班

もりした音樂教室是一間提倡以運用各種樂器以及身體律動來學習音樂的音樂教室。設計師根據一首流行於日本的德國民謠《Ich bin ein Musikant》（意為「森林動物之歌」）的歌詞內容，設計了一個動物們在演奏樂器的品牌商標。

Designer | Masaomi Fujita　　Studio | tegusu

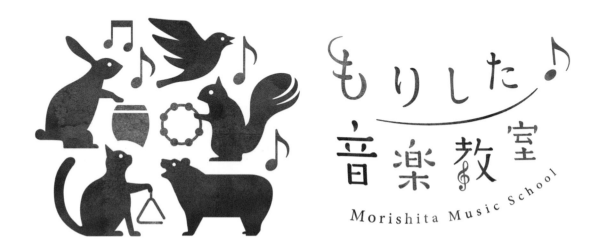

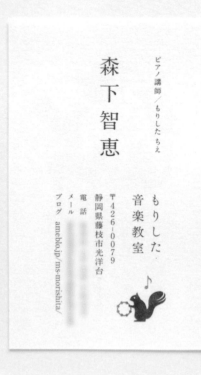

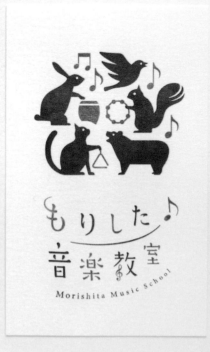

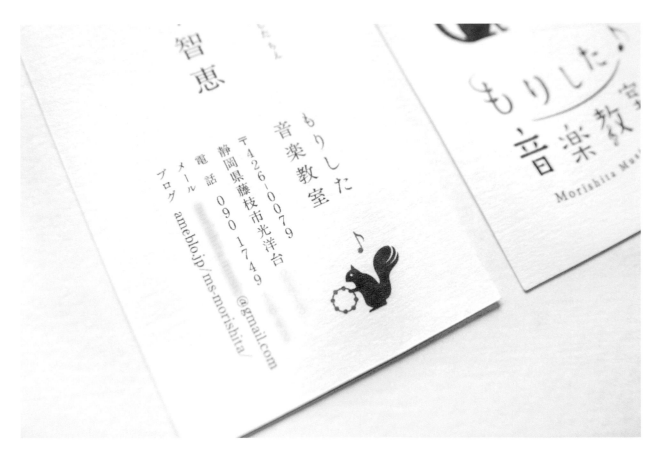

智恵

もりした
音楽教室

〒426-0079
静岡県藤枝市光洋台
電話　090 1749
メール　　　　　＠gmail.com
ブログ　ameblo.jp/ms-morishita/

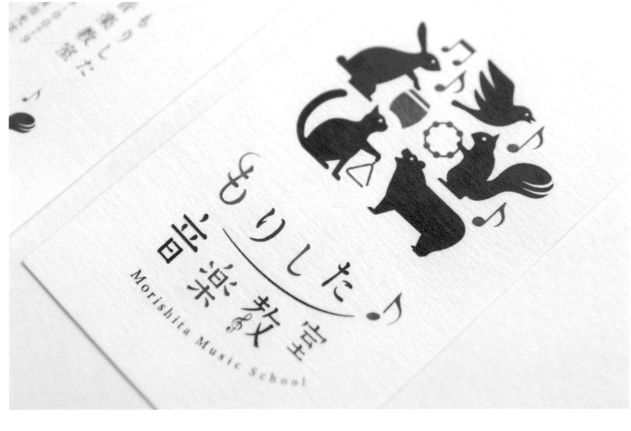

もりした
音楽教室
Morishita Music School

roost 美髮沙龍

roost 的品牌商標猶如一個鳥巢。這個設計的出發點，是希望傳達出這個髮廊品牌是一個顧客能像在家一樣放鬆和休息的地方，並能吸引顧客再次光顧的地方。同時，鳥巢的概念還象徵著顧客離開時，能如雛鳥離巢般帶著希冀飛向未來。

Designer | Masaomi Fujita Studio | tegusu

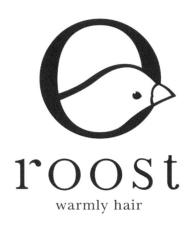

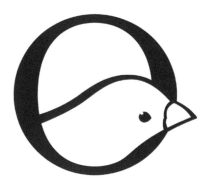

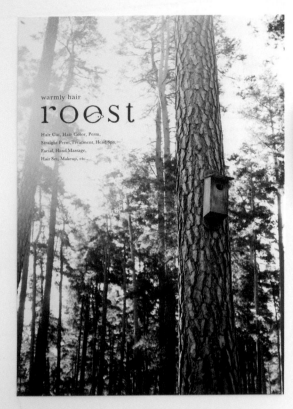

warmly hair
roest

Hair Cut, Hair Color, Perm,
Straight Perm, Treatment, Head Spa,
Facial, Hand Massage,
Hair Set, Makeup, etc...

point
card

Hair Cut, Hair Color, Perm, Straight Perm, Treatment,
Head Spa, Facial, Hand Massage, Hair Set, Makeup, etc...

1 Start!	2	3	4	5
6	7	8	9	10
11	12	13	14	15
16	17	18	19	20 Head Spa
21	22	23	24	25
26	27	28	29	30
31	32	33	34	35
36	37	38	39	40 Special Gift!

-warmly hair roest-
Hair Cut, Hair Color, Perm, Straight Perm,
Treatment, Head Spa, Facial, Hand Massage,
Hair Set, Makeup, etc...

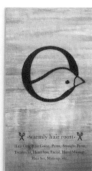

-warmly hair roest-
Hair Cut, Hair Color, Perm, Straight Perm,
Treatment, Head Spa, Facial, Hand Massage,
Hair Set, Makeup, etc...

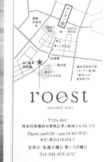

roest
warmly hair

〒 224-0057
神奈川県横浜市都筑区茅ヶ崎南5-4-58-103
Open : am9:30 ～ pm18:30（平日）
※日・祝日は18:00まで
定休日：毎週火曜日 第1・3月曜日
Tel:045-873-4757

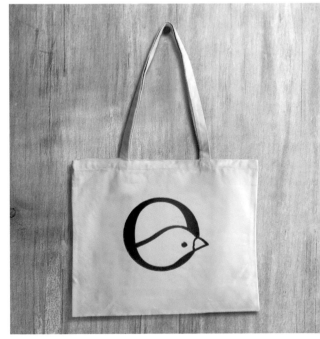

パズル
楽園
PUZZLE GAKUEN

パズル
楽園
PUZZLE GAKUEN

パズル
楽園
PUZZLE GAKUEN

パズル
楽園
PUZZLE GAKUEN

パズル
楽園
PUZZLE GAKUEN

パズル
楽園
PUZZLE GAKUEN

パズル
楽園
PUZZLE GAKUEN

パズル
楽園
PUZZLE GAKUEN

這是一家建築工作室的品牌。設計師使用了一條連貫的線條描繪出猶如平地而起的建築群，從視覺上直觀地表現出品牌的屬性，簡約而不單調，耐看而不普通。

Designers | Shogo Kishino & Miho Sakaki Studio | 6D

Kawashima
mayumi
architects

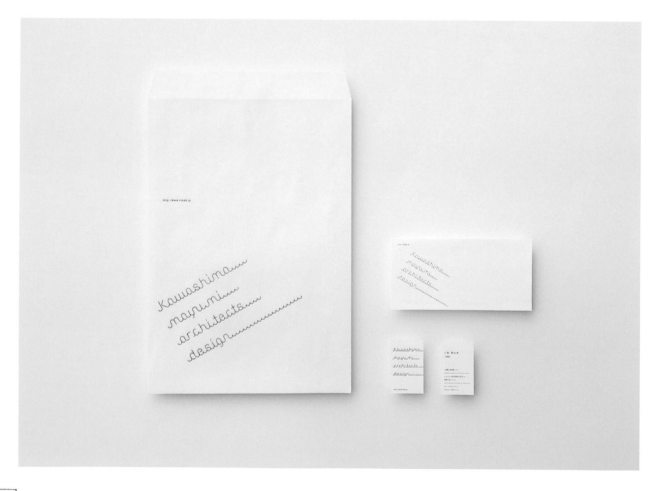

Viridian - 2015 Spring/Summer visual 帽子

這是為手工帽子品牌 Viridian 而做的 2015 春夏系列設計的視覺形象。這一季的帽子靈感來自奧黛麗·赫本主演的電影《甜姐兒》（Funny Face）。設計師設計了一款非常具有春日氣息的字體來表現巴黎的歌舞劇場景氛圍。

Designer | Masaomi Fujita　　Studio | tegusu

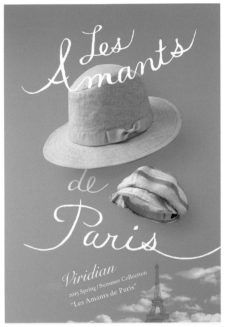

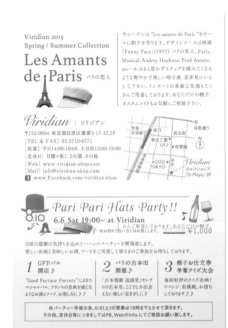

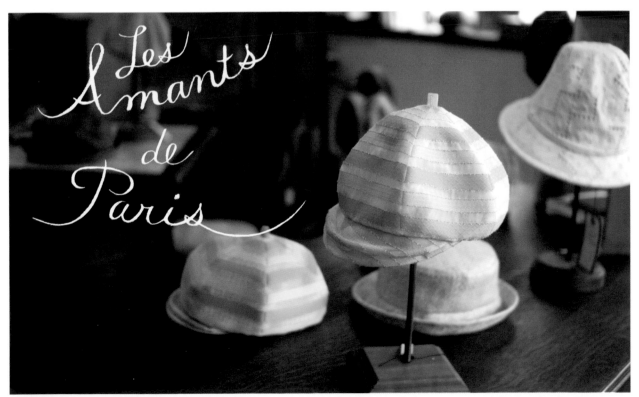

設計師索引

A

ACST Design
www.acstdesign.asia
p182_Home of Raifuku

ANONIWA
anoniwa.jp
p194_Chamcha
p196_Kamata Nakarokugo

C

canaria
www.canaria-world.com
p204_Ayumi Kinoko
p206_Kyoto Nakasei

Cochae
www.cochae.com
p142_Origami Fun

E

Estudio Yeyé
www.estudioyeye.com
p118_Ninigi

D

Daikoku Design Institute
daikoku.ndc.co.jp
p074_Norikko
p122_The Three-Story Pagoda at Chinzan-so Garden
p152_Musashino Art University 2012

DRAFT
www.draft.jp
p102_Hitotubu Kanro

DEE LIGHTS
www.deelights.jp
p050_151E

D+
www.d-plus.co
p146_Komolabo

F

Frame inc.
http://whoswho.jagda.org/jp/member/2265.html
p136_Shirokuma No Okome

Futura
www.byfutura.com
p124_Hikeshi

G

G_GRAPHICS INC.
www.g-graphics.net
p079_Deli Cup

gardens&co.
www.gardens-co.com
p138_The Big Ride
p172_Summer Class for Little Chefs

I

IC4DESIGN
www.ic4design.com
p082_Setouchi Fruit Gelée
p104_Magical Jammy
p132_Micchan

Ikuya Shigezane
www.shigezane.com
p175_Bâtons, Chiffres et Lettres
p183_The Anatomy of Evil

J

Jun Kuroyanagi
kjdh@kjdh.jp
p065_Hontakachu Sake
p076_Ine No Hana Sake

Jacopo Drago
www.jacopodrago.com
p084_Karakami Kit

K

Ken Miki & Associates
www.ken-miki.net
p060_Soutatu

Kokeshi Match Factory
www.kokeshi-m.com
p090_Kokeshi Matches

Kota Kobayashi
kotakobayashi.com
p211_Ippon Matsu Beer

KD
www.kamadajunya.com
p064_Tomato Juice
p127_Mikita Apple Farm
p128_Super Normal Tofu

Katsuji Wakisaka, Hisanobu Tsujimura, Takeshi Wakabayashi
www.sousou.co.jp
p112_SOU•SOU

M

mousegraphics
www.mousegraphics.eu
p058_Harmonian

MOTOMOTO inc.
www.moto-moto.jp
p070_Nou No Mai

Masahiro Minami
www.masahiro-minami.com
p062_Chonmage Yokan

Mika Tsutai
mika-tsutai.cdx.jp
p088_Manga Plates

Motoi Shito
www.motoishito.jp
p154_THISWEEK
p155_Shochiku Magazine Extra

N

Nakano Design Office
www.nakano-design.com
p156_GEORGE NELSON Exhibition-Architect, Writer, Designer, Educator

Nininbaori
www.nininbaori.co.jp
p208_Horitaro HSRG Tattoo Studio

Nippon Design Center
www.ndc.co.jp
p073_Loretta
p126_Oishii Kitchen Project

NOSIGNER
www.nosigner.com
p071_Warew

nendo
www.nendo.jp
p068_Shiawase Banana

O

Ono and Associates Inc.
www.onoaa.com
p052_Kadokuwa
p092_Animal sumo OHAJIKI

Ouwn
ouwn.jp
p170_Dream's Bud Album Cover Design

P

Para Todo Hay Fans
www.paratodohayfans.com
p200_Miso

PIE Books
www.pie.co.jp
p176_Logo Designs by Style

PORT
www.port.vc
p098_Kenmin Box

R

Rubro del Rubro
www.behance.net/RubroDelRubro
p094_Dillii Cookies

S

Shoyeido
www.shoyeido.com
p114_Lisn

SPREAD
www.spread-web.jp
p198_Hagiwara Butcher

SQUEEZE Inc.
www.squeeze-jp.com
p080_Arashiyama Chirin
p110_GRAND MARBLE

Sciencewerk
www.sciencewerk.net
p096_The Fishmen & Rice Wine

Shigeno Araki Design & Co.
Shigeno.ad@able.ocn.ne.jp
p054_Zen Kashoin
p075_Quolofune

smbetsmb
www.smbetsmb.com
p167_Color and Shape
p212_Shinajina 7th Anniversary Card

Small Sake
www.smallsake.com
p097_Small Sake

Satosankai
www.satosankai.jp
p186_Race Against the Machine

Studio-Takeuma
www.studio-takeuma.tumblr.com
p166_New Year's Card Design

T

Tsushima Design
www.tsushima-design.com
p066_Ichirin

Tofu
www.tofu.com.sg
p100_The Unclear Origins of the Mooncake Festival

tegusu
tegusu.com
p168_Books & Hats Party
p178_The Four Seasons of Country Life
p202_Kakino Kinoshita p214_Morishita Music School
p216_roost p218_Puzzle Gakuen
p221_Viridian - 2015 Spring/Summer visual

TCD Corporation
www.tcd.jp
p086_TOYOSU RAKUMIDO

Taku Satoh Design Office Inc.
www.tsdo.co.jp
p195_Maana Mikan Kihin

U

UMA/design farm
umamu.jp
p072_Organic Fertilizer of Awaji Island

V

VATEAU
www.vateau.com
p078_SIZUYAPAN

Y

Yuri Uenishi
www.uenishiyuri.com
p158_OWorld Table Tennis Championships 2012-2015

Yoshimaru Takahashi
www.kokokumaru.com
p180_Nostalgic printed matter Museum of the family
p184_Retrospective Medicine
p188_Japanese Erotica

Yagi Aya
yagiaya.com
p164_Nagoya Women's Marathon

#

6D
www.6d-k.com
p056_Party Popper p130_Lacue
p162_JAGDA Junk Exhibition p174_Cloud Font
p210_Momonoki p220_Kawashima VI

致謝

SendPoints 在此誠摯感謝所有參與本書製作與出版的公司與個人，該書得以順利出版並與各位讀者見面，全賴於這些貢獻者的配合與協作。感謝所有為該專案提出寶貴意見並傾力協助的專業人士及製作商等貢獻者。還有許多曾對本書製作鼎力相助的朋友，遺憾未能逐一標明與鳴謝，SendPoints 衷心感謝諸位長久以來的支持與厚愛。

日本平面設計美學

編著	SendPoints
封面設計	田修銓
內頁構成	詹淑娟
執行編輯	柯欣妤
行銷企劃	郭其彬、王綬晨、邱紹溢、陳詩婷
總編輯	葛雅茜
發行人	蘇拾平

出版　　原點出版 Uni-Books
　　　　Facebook: Uni-Books 原點出版
　　　　Email: uni-books@andbook.com.tw
　　　　台北市 105 松山區復興北路 333 號 11 樓之 4
　　　　電話：（02）2718-2001 傳真：（02）2718-1258

發行　　大雁文化事業股份有限公司
　　　　台北市 105 松山區復興北路 333 號 11 樓之 4
　　　　24 小時傳真服務（02）2718-1258
　　　　讀者服務信箱 Email: andbooks@andbooks.com.tw
　　　　劃撥帳號：19983379
　　　　戶名：大雁文化事業股份有限公司

初版一刷　2019 年 3 月
初版四刷　2021 年 11 月

定　　價　599 元

ISBN 978-957-9072-40-3

Japanese Graphics

EDITED & PUBLISHED BY SendPoints
Publishing Co., Ltd.
PUBLISHER: Lin Gengli
PUBLISHING DIRECTOR: Lin Shijian
CHIEF EDITOR: Lin Shijian
EXECUTIVE EDITOR: Luo Yanmei, Look Hoi Yan
ART DIRECTOR: He Wanling
EXECUTIVE ART EDITOR: Look Hoi Yan
PROOFREADING: James N. Powell, Luo Yanmei

國家圖書館出版品預行編目（CIP）資料

日本平面設計美學 / SendPoints 編著. -- 初版.
-- 臺北市：原點出版：大雁文化發行, 2019.03
224 面； 19×26 公分
ISBN 978-957-9072-40-3（平裝）

1. 平面設計 2. 日本

964　　　　　　　　　　　　108000330